2019
清华大学
美术学院
毕业生
作品集

清华大学
美术学院 编

2019
UNDERGRADUATE
WORK COLLECTION OF
ACADEMY OF
ARTS & DESIGN,
TSINGHUA
UNIVERSITY

本科生

中国建筑工业出版社

图书在版编目（CIP）数据

2019清华大学美术学院毕业生作品集 / 清华大学美术学院 编. -- 北京：中国建筑工业出版社，2019.6
ISBN 978-7-112-23828-6

Ⅰ. ①2… Ⅱ. ①清… Ⅲ. ①美术－作品综合集－中国－现代 Ⅳ. ①J121

中国版本图书馆CIP数据核字(2019)第107815号

责任编辑：唐　旭　吴　绫　李东禧　孙　硕
装帧设计：王　鹏
责任校对：王　瑞

2019清华大学美术学院毕业生作品集
清华大学美术学院 编
*
中国建筑工业出版社 出版、发行（北京海淀三里河路9号）
各地新华书店、建筑书店经销
天津图文方嘉印刷有限公司 制版
天津图文方嘉印刷有限公司 印刷
*
开本：880×1230毫米　1/16　印张：30　字数：912千字
2019年6月第一版　2019年6月第一次印刷
定价：460.00元（本科生、研究生）
ISBN 978-7-112-23828-6
　　（34139）

版权所有　翻印必究
如有印装质量问题，可寄本社退换
（邮政编码　100037）

编委会

主任： 鲁晓波　马　赛

编委：（按姓氏笔画为序）

马　赛　王小茉　文中言　方晓风　白　明　任　茜　苏　丹　李　鹤　杨冬江　吴　琼　邱　松
邹　欣　宋立民　张　敢　陈岸瑛　尚　刚　赵　健　赵　超　洪兴宇　原　博　徐迎庆　郭林红
董书兵　鲁晓波　曾成钢　臧迎春

主编： 杨冬江

副主编： 李　文　刘润福

编辑：（按姓氏笔画为序）

丁　媛　王　秀　王　清　韦定云　田小禾　丛　伞　朱洪辉　刘天妍　刘　晗　刘　淼　许　锐
苏学静　杜　盈　肖建兵　吴冬冬　张　维　陈　阳　周傲南　钱　旻　董令时　樊　琳　潘晓威

FOREWORD

序

打开作品集如同旅行一般，即将出发进行一次对"美术"的探索之旅，去体验新功能创新、新科技新材料的应用，去感受当下这个时代年轻人求新的立意和鲜明的艺术视觉魅力。

这趟旅行需要按专业方向来划分旅行指南，带您回味 2019 年 5 月至 6 月期间在清华大学艺术博物馆和清华大学美术学院展出的 2019 届硕士研究生和本科生毕业作品展中，来自各系室 176 名硕士生、251 名本科生（含 13 名数字娱乐设计二学位毕业生）的毕业设计和创作作品。旅行中会随着不断深入的过程，产生新的感悟与体会，既有历史怀旧，又有故事探索。

对作品的欣赏一定会追溯学院的历史，1999 年原中央工艺美术学院加盟清华大学，时至今日已是第 20 个春秋。回首建院六十余年以来，伴随国家初建、腾飞与发展，清华大学美术学院在不同时期都为国家文化经济建设做出了特殊贡献，谱写了绚丽的爱国乐章。今年是学院加盟清华大学二十周年，以学校"三位一体"人才培养战略为目标，在新的高速发展阶段，在众多优秀学科的学术环境中，我们始终秉承优良传统，站在时代的新高度，在艺术与科学的融合创新征程中不断砥砺前行，本届毕业作品是又一次成果的集中彰显。

同学的作品反映这个时代，每个作品诉说每个人的故事，同时也需要我们去探索新事物。新媒体的时代早已经到来，交互性与即时性，海量性与共享性，多媒体与超文本，人工智能、大数据、区块链等新技术深刻影响着人类生活的方方面面。学院通过毕业作品的展示进一步健全多学科协同创新体系，推动艺术与科学、实践与理论的交叉与融合，努力培养更多符合新时代要求的创新高端人才，以此立足于世界一流的著名美术院校之列。

欣赏毕业作品集不仅是观者的探索之旅，更是每一位老师，每一位同学，每一位工作人员人生经历的精彩记录，旅行令人难忘，依依不舍，流连忘返。

清华美院与大家并肩前行！

清华大学美术学院院长

2019 年 6 月

PREFACE

前言

今年正值中央工艺美术学院并入清华大学二十周年。一路走来，学院始终秉承融汇中西、贯通古今、继承传统、面向当代的理念，积极构建多学科协同创新体系，推动艺术与科学、设计与美术、创作与理论的交叉融合，拓展国际化发展道路，努力培养素质全面的艺术人才。

2019清华大学美术学院毕业生作品展既是青年学子们艺术成果的一次集中展示，也是清华大学美术学院深化"双一流"建设发展的一次检阅。展览共汇集了染织服装艺术设计系、陶瓷艺术设计系、视觉传达设计系、环境艺术设计系、工业设计系、工艺美术系、信息艺术设计系、绘画系、雕塑系、基础教研室共10个培养单位427名本科及硕士毕业生的作品1600余件。这些崭露头角的青年学子富于天赋又踏实勤奋，研究性与批判性并举，他们的作品展现了艺术与设计新生代勇于推陈出新、彰显个性的创新思想，呈现了理论探索和艺术实践紧密结合的研究范例。

青出于蓝而胜于蓝。纵观本次毕业作品展，我们欣慰地感受到这些精彩纷呈的艺术创作中对传统所抱有的深深敬意，这是学院深厚的艺术积淀和风格特色薪火相传的体现；我们也清晰地观察到人工智能等先进科技正不断地与艺术创作产生碰撞和融合，这是打破专业壁垒，突破学科界限，艺术与科学相互借鉴的积极尝试；我们更加高兴地看到服务于社会、服务于生活的创作理念充分地融汇于这些毕业作品中，体现出他们所具有的将个人创作与社会发展、时代进步主动关联的担当精神。

这些毕业作品在传递出一种蓬勃艺术创造力的同时，也浸润陶养着更多清华的莘莘学子，丰富着更为多元开放的校园文化。鲜活的艺术创新与冷静的学术思考是前行的要素，毕业作品是艺术征程中的一个里程碑，也是更创新、更国际、更人文、更从容的清华学子迈向人生广阔天地的一个崭新出发点。

清华大学美术学院副院长

2019年6月

CONTENTS

目录

序　鲁晓波　　FOREWORD　Lu Xiaobo

前言　杨冬江　　PREFACE　Yang Dongjiang

染织服装艺术设计系	DEPARTMENT OF TEXTILE AND FASHION DESIGN	1
陶瓷艺术设计系	DEPARTMENT OF CERAMIC DESIGN	31
视觉传达设计系	DEPARTMENT OF VISUAL COMMUNICATION	47
环境艺术设计系	DEPARTMENT OF ENVIRONMENTAL ART DESIGN	87
工业设计系	DEPARTMENT OF INDUSTRIAL DESIGN	123
工艺美术系	DEPARTMENT OF ART AND CRAFTS	161
信息艺术设计系	DEPARTMENT OF INFORMATION ART & DESIGN	177
绘画系	DEPARTMENT OF PAINTING	221
雕塑系	DEPARTMENT OF SCULPTURE	243

DEPARTMENT OF TEXTILE AND FASHION DESIGN

染织服装艺术设计系

主任寄语

2019年草木葱茏的清华园里,十分高兴地看到你们都成为了更优秀的自己。在过往的岁月中,多少晨曦中的苦读,夜幕里的深思;多少教室里的聆听,操场上的奔跑;又或者,多少失败的苦涩,成功的喜悦?我们相信,过去的每一个平常日子,都将是你们金色的回忆——清华园的青春记忆。

你们是染织服装艺术设计系这个大家庭的一员,众多杰出的先生和学长是我们系宝贵的财富,也为后来学人树立了榜样。离开学校后,新的环境将带来新的机遇,也会带来新的挑战。大学培养的是你们逐渐形成并完善的思维能力,是勇于探索的创新精神。愿你们始终保持思考的能力,有思想就会目标明确;有思想就会内心充实;有思想就会坚韧不拔。思想的形成需要有丰富的经验与见识,需要长期地积淀,需要不断地自我学习。不断学习就可以不断拓宽思想的广度,而保持思考可以不断加强思想的深度。信息化时代,希望你们不要陷入信息碎片的泥潭,使自己的思想变得凌乱而肤浅。希望你们在自我学习和思考中不断打磨思想的刀刃。

希望你们记住,染服系永远是你们温暖的家,你们的老师就在这里。当你需要帮助的时候,当你想要分享的时候,记得常回来看看。我们会竭尽所能为你们提供帮助,满怀欣喜分享你们的成功。因为,你们的成长就是染服系的成长。未来的日子里,染服系不会成为你们的过去,而将是继续陪伴你们成长的精神家园。

子曰:"己欲立而立人,己欲达而达人",衷心希望美好的你们,也能为世界带来更多美好。

染织服装艺术设计系 DEPARTMENT OF TEXTILE AND FASHION DESIGN

李雨霏　Youth（花样年华）

指导教师 – 贾玺增

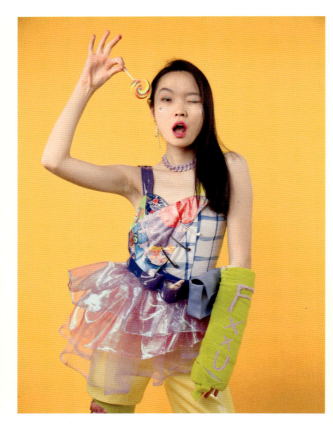

青春期是一个混乱的时期，但这也是成长的必经之路。就像含苞待放的花朵，充满了无限的可能。是充满朝气、鲜活浪漫而美好的，但同时也是危险的。以青春期为主题进行设计，青春期少女风格中融杂部分朋克风格，将代表反叛、自由精神的朋克风格服饰与夸张个性的表现手法，应用在叛逆同时又烂漫鲜嫩的青春期少女主题中进行设计表达。

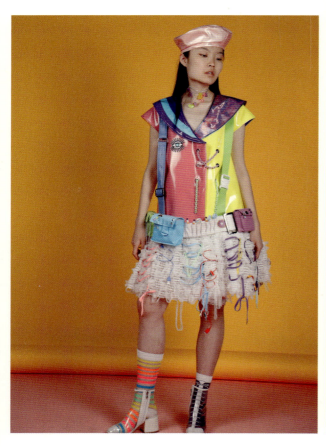

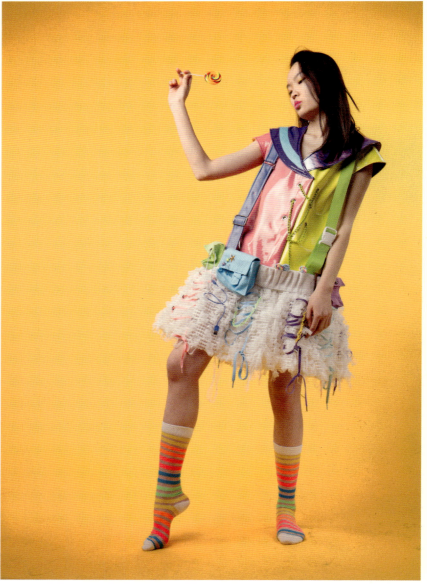

染织服装艺术设计系 DEPARTMENT OF TEXTILE AND FASHION DESIGN

郑佳悦 过敏性鼻炎

指导教师 – 吴波

选题来自于自己的亲身体验，过敏性鼻炎的大多过敏原来自于花粉，于是每当花开时节，患者的鼻子便会失灵，作品想要体现人与大自然的一种不和谐的共生，并结合"故障艺术"的概念对设计作品做出视觉表达。

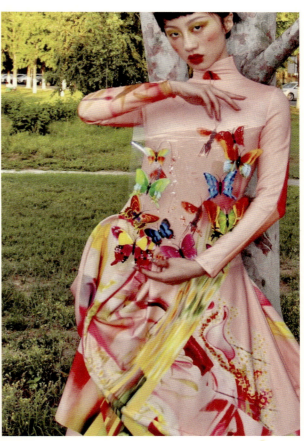

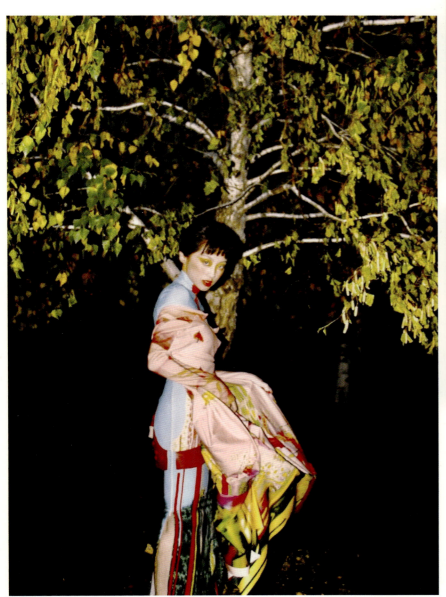

染织服装艺术设计系 DEPARTMENT OF TEXTILE AND FASHION DESIGN

于婧妍　The Mystery Box（盲盒）

指导教师 – 吴波

利用未知的感受去创作，会不会是一个很有趣的过程？一个不完全按照创作者的主观意识而设计出的服装会是怎样的？我将整个主题落脚在未知、选择和规则几个关键词上面，灵感来源于市面上售卖的盲盒，拆盲盒的过程就是在不停地在选择和观察结果，这种通过不断抽取来探索未知结果所带来的感觉令我十分着迷，所以设计过程是利用未知的感受创作，从一些通过抽取的未知小实验出发，将探索出的结果进行研究和分析，最终转化为系统的服装语言。

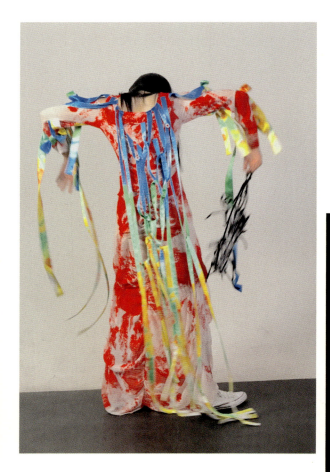
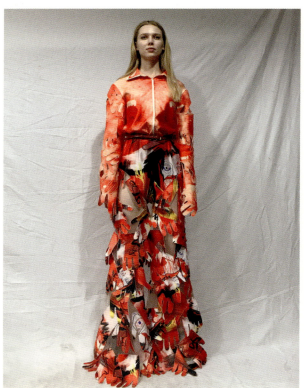
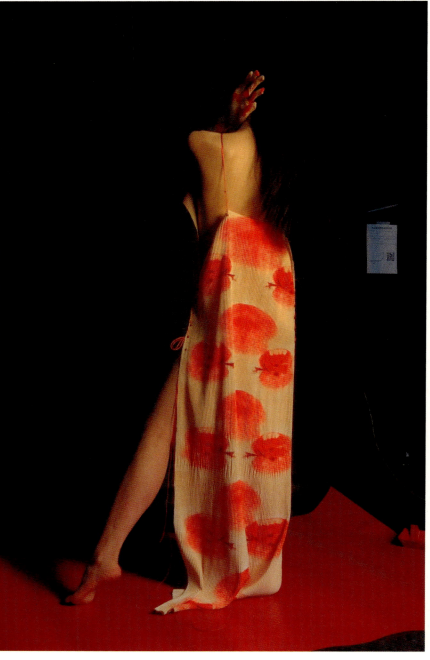

染织服装艺术设计系　DEPARTMENT OF TEXTILE AND FASHION DESIGN

任若溪　陌生化

指导教师 – 贾玺增

灵感来自于我以局外人的角度，重新观察生活的经历。我发现盯着一个东西很久，它会变得陌生失去了本身意义。我"陌生化"了一些人：律师、总经理、舞者，他们启发了我。我希望给人们展现一种新的看待生活的方式。

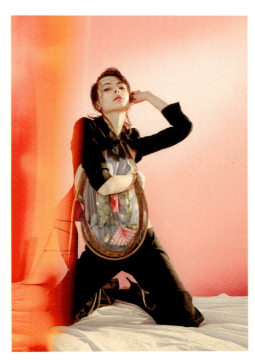

| 染织服装艺术设计系 | DEPARTMENT OF TEXTILE AND FASHION DESIGN | 于一纯　被延长的童年期 | 指导教师－鲁闽 |

这组设计是想表达成人身份和儿童心理的矛盾冲突。色彩斑斓的童年衣物打碎至纤维程度。封存在透明若皮肤的硅胶中，象征成长过程中不断的自我消解，一切的挣扎彷徨都隐藏在薄薄的肌肤之下。硬性的铁丝网塑造成象征成人身份的巨大高跟鞋、宽肩西装，刺穿、破坏这些透明脆弱的过往。成人世界的硬性标准，野蛮地规训着"我们"，成为社会的一员。我们还没搞清楚自己是谁，要做什么，走向哪里，这是一件困难而重要的事，可以慢慢来做。

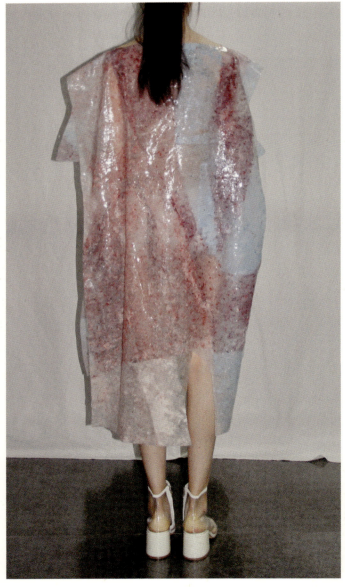
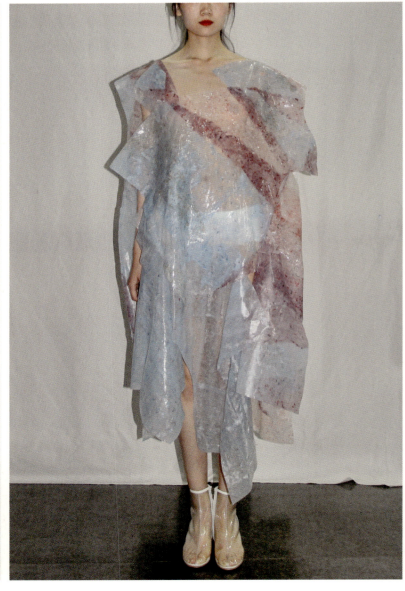

染织服装艺术设计系 DEPARTMENT OF TEXTILE AND FASHION DESIGN

陈千雪　囚

指导教师 – 臧迎春

采取牢笼这一元素表现了女性在社会各方面中被禁锢束缚、身不由己的状况，在这个基础上再将牢笼的视觉语言打破重组，用面料改造的方式呈现，使其结构更加丰富。

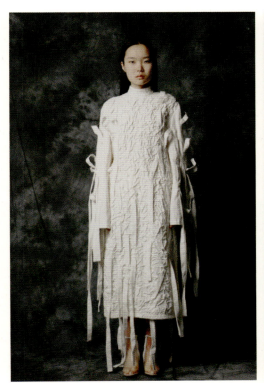
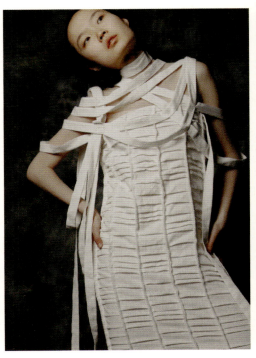
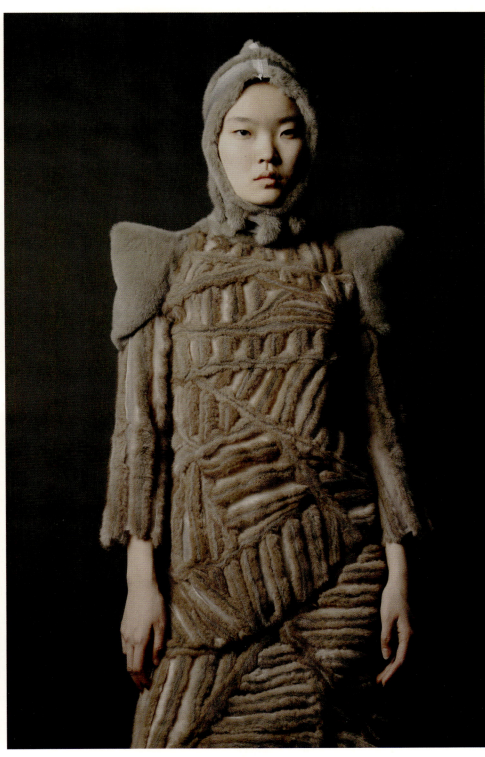

染织服装艺术设计系 | DEPARTMENT OF TEXTILE AND FASHION DESIGN

梁鈺千　Twilight Lovers（黄昏爱人）

指导教师 – 李迎军

本系列的灵感来源是一段对老年相亲者的采访，在采访中我看到了老年人对最后的爱情与陪伴的渴望。这给了我很大启发，追求爱与温暖是人类的天性，当生命步入尾声，这种渴求也依然存在。但老年人的爱情往往是被忽略的，在当今社会老年群体越来越边缘化，而且人们对老年人的关爱往往仅限于生理与生活上，当一个老者拥有满堂的儿孙富足的生活，人们就会普遍认为他的人生是圆满的，但他的内心是否还有对爱情的需要没人知道也没人关注。所以我想通过这个系列唤起人们对老年人爱情的关注，也希望孤单的老人能不顾忌世俗的眼光，勇敢且坦荡地去追求寻找自己的"Twilight Lovers"。

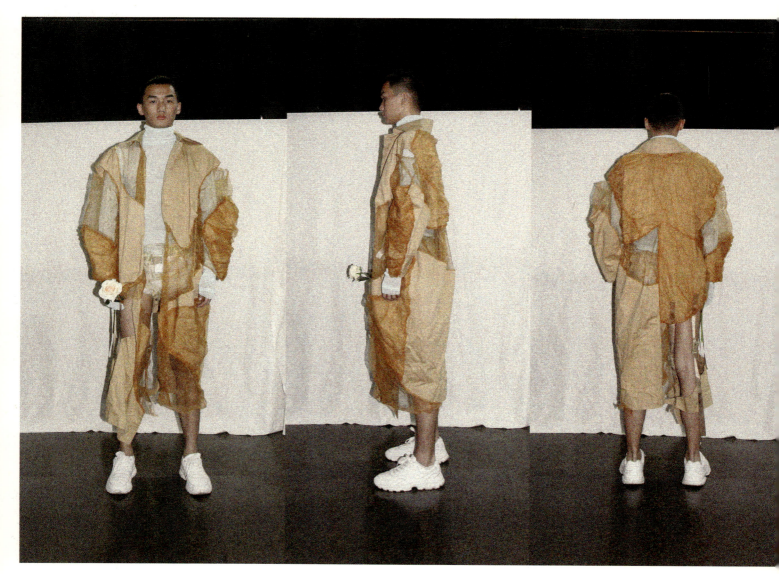

| 染织服装艺术设计系 DEPARTMENT OF TEXTILE AND FASHION DESIGN | 邓逸梅　乞力马扎罗的雪 | 指导教师－鲁闽 |

本系列灵感来自于电影《乞力马扎罗的雪》。电影中，男主人公哈里在与女性的接触中心境不断变化。本系列对电影中三名女性形象进行设计，以她们与哈里相处时的关联性展现她们各自的特点，讲述她们唤醒哈里灵魂的故事。

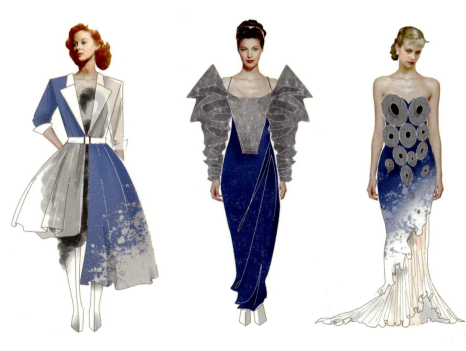

染织服装艺术设计系　DEPARTMENT OF TEXTILE AND FASHION DESIGN

胡洋洁　我身匪石

指导教师 – 朱小珊

我认为现代中国女性的身体被社会施加了多重期望和审美压力，比如西方审美体系对传统东方美的入侵。在这个过程中，中国女性的精神和身体被模糊化了，文化身份消解。我认为中国女性需要重新肯定自己的文化身份，并且重新把自己的身体从西方的审美和社会压力中解放出来，构造一个自由的当代中国女性身体形象，以让身体呈现自由的状态为主旨，我以民国时期女性风貌和自由精神为灵感，使用了旗袍、民国女士内衣等民国时代的经典服装元素打破重组，形成当代的中国女性形象，把传统文化中的结构放置在我定义的当代语境里。

王景逸　Summer of Love 爱之夏　　指导教师 – 朱小珊

"爱之夏"是一个关于裸体和性的故事。我通过创作这个系列来对话中国社会环境下人们保守的性观念，赞美新一代中国的年轻人们勇敢的，对自由的，对爱和性的态度。展示自己的身体就如同展现自己的灵魂，拥抱性就意味着拥抱自由和自我。

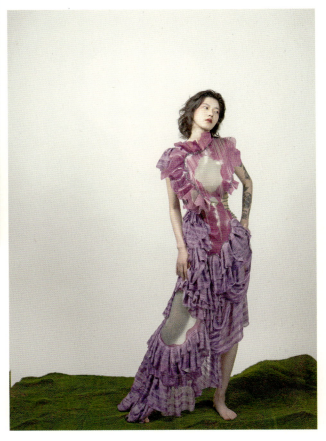

染织服装艺术设计系　DEPARTMENT OF TEXTILE AND FASHION DESIGN

杨蕙与　　Jadesoturi（玉战士）　　指导教师 – 李迎军

以玉的意象诠释古代侠女的气节、轻盈并坚韧高洁的形象。打破玉器常规的存在状态，保留玉器所蕴含的文化和气节，营造出坚韧、博弈、对抗、武装和攻击性的概念。

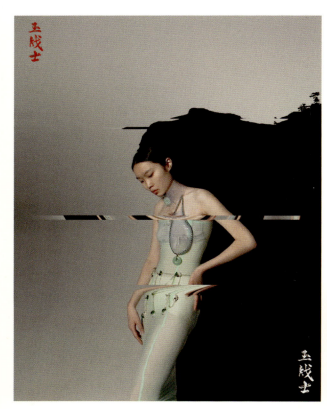

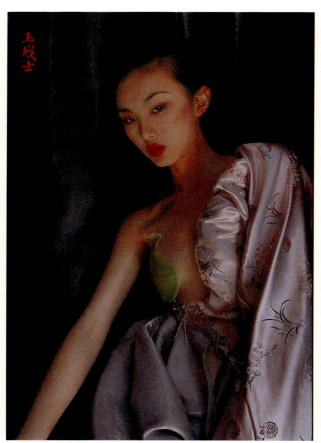

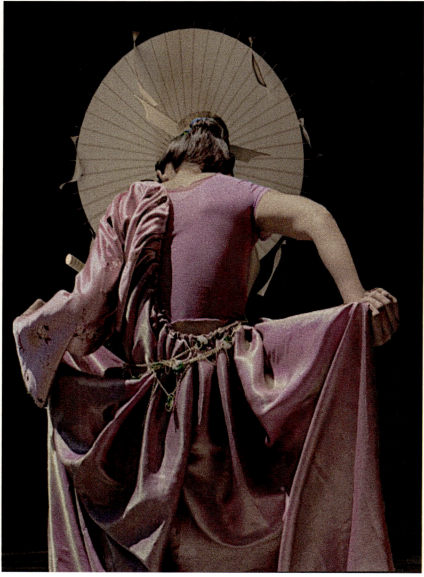

染织服装艺术设计系 DEPARTMENT OF TEXTILE AND FASHION DESIGN | 胡纯珂 | 自救 Atonement | 指导教师 – 鲁闽

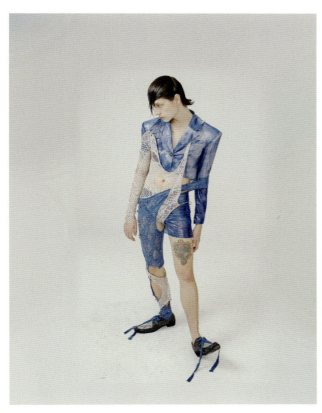

"我们并没什么真的看不开的，只是在打一场两个我的仗，你的仗难打，另一个你会让你束手无策。"人在自我纠缠中对绝对完美充满幻想，矛盾和不安的存在常被视作急需控制的问题，心惊胆战的不安全感使得人的焦虑永远处在悬而未决的状态，与自己和解，欣赏由矛盾不确定性带来的惊喜或惊吓显得可贵又有风度。我试图在这种自我驯服中探索人与自己的关系，将所有解决矛盾的方案看作一时的权宜之计，完成一场两败俱伤的妥协自救。

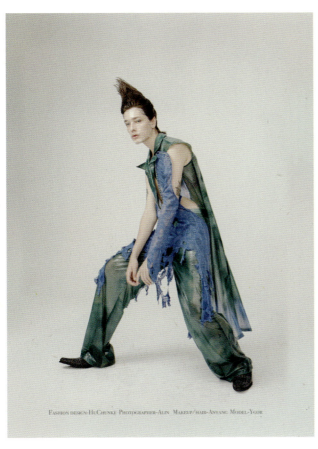

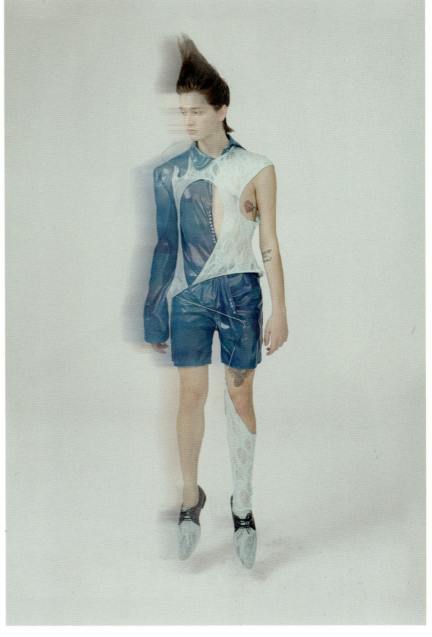

Fashion design-HuChunke Photographer-Alin Makeup/hair-Anyang Model-Yghe

| 染织服装艺术设计系 DEPARTMENT OF TEXTILE AND FASHION DESIGN | 闫乙杞 城市机动行者 Ninja of the City | 指导教师 – 贾玺增 |

随着社会节奏的加快、城市化的进程加速，人们在城市中不得不穿梭于城市丛林当中，面对多重温度的变化和工作的需求，具有单一场景设计的通勤西装或者健身房才能穿的运动服不能够很好地满足消费者，因此我的主题定位"城市机动行者"。这一组设计具有休闲运动服的结构和功能时兼具品质感和时尚感，让人们可以自如地进行工作休闲聚会运动场景的转变。我的设计灵感来源来自于赛博朋克电影"银翼杀手2049"，因此我也注重从未来科技感的角度进行表现。锐利的线条与沉静肃穆的色彩进行搭配，营造空灵简洁的视觉感受。

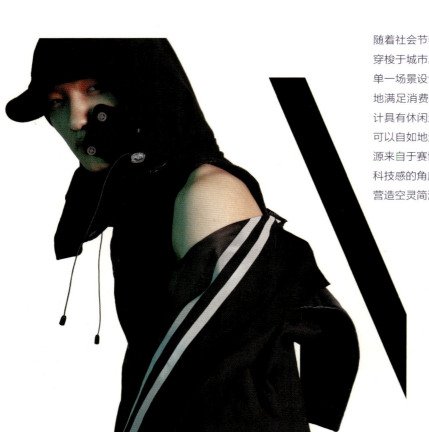

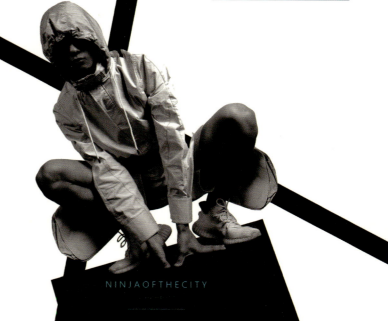

NINJAOFTHECITY

| 染织服装艺术设计系 | DEPARTMENT OF TEXTILE AND FASHION DESIGN | 宇都木惠　Light of Eyelid（睑之光） | 指导教师 – 李迎军 |

本系列的灵感来自于色域绘画的创作特点进行时装设计。色域绘画以平滑的大色面作画，追求光滑与完整，主张以复杂的思想进行简单的表达，通过作品表达内心的情感碰撞而最终归于宁静，看似简单的作品，却包含了创作者深刻的艺术思辨，带给观者无尽的想象。

染织服装艺术设计系　DEPARTMENT OF TEXTILE AND FASHION DESIGN　　金爱真　枯萎之花　　指导教师 – 肖文陵

本系列的灵感来源是我母亲绣的十字绣，十字绣大多是年轻女子的形象。她有两个妹妹，所以不得不从小开始干活，在她最年轻的时候工作，和父亲相遇，生了孩子，母亲把自己年轻美丽的时光献给了我们。成为一个母亲所谓着放弃了美，但是最后进化成内在的美。大家都说，24岁25岁时女人是最年轻最漂亮的时候，一半成熟，一半年轻。我母亲虽然老了，但是在她心里的某一个地方，仍存在着少女情感。我想要通过这次设计表现出女子的闪耀美丽的时光。

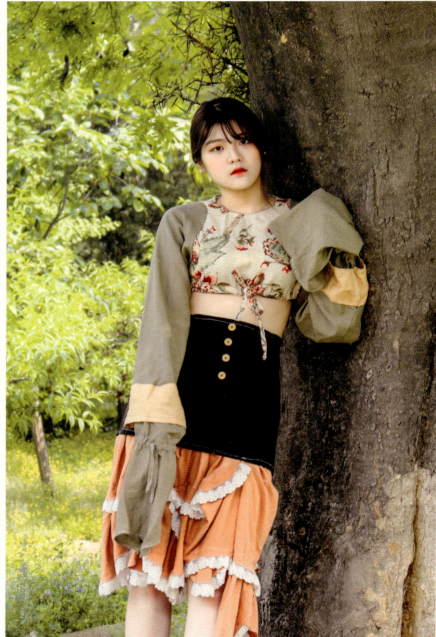

染织服装艺术设计系　DEPARTMENT OF TEXTILE AND FASHION DESIGN　朴美显　Nerd（书呆子）　指导教师 – 肖文陵

我的灵感来自于，过去只懂电脑和网络的社会性不足的怪才们最近成了引领世界的 IT 业界成功人物，他们的特点是不在意颜色组合或尺寸等，厚厚的眼镜，不规则的格子衬衫和灯芯绒裤子是 NERD 的代表穿着。我想通过这个系列人们对 NERD 的看法会改变，也希望 NERD 们更加表现自己。勇敢地去追求寻找自己，"be a good nerd"。

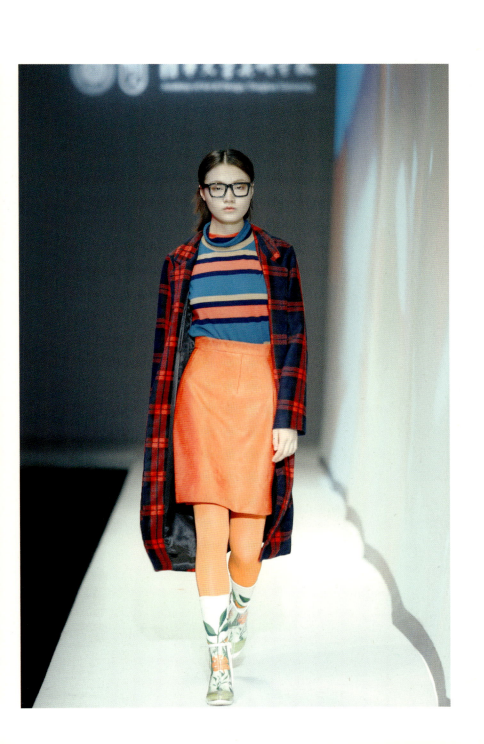

| 染织服装艺术设计系 DEPARTMENT OF TEXTILE AND FASHION DESIGN | 黄玮龄　Lost in THU（我在清华迷路了） | 指导教师 – 臧迎春 |

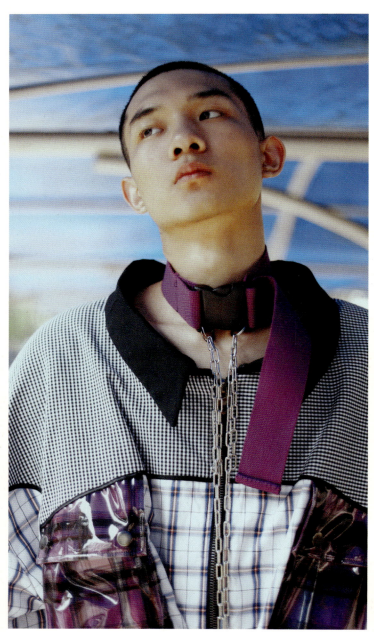

本系列的灵感来源于清华大学校园内的男同学，也就是人们口中所谓的"理工男"。但我所说的他们比较特别，是那些像一颗颗被困住了的、色彩斑斓的气球一样的男同学。外表上的他们依旧是美好的、才华洋溢的，但实际上确实一戳就破，禁不起更多的压力。这种不痛不痒、无人知晓、无人关心的心理状态却更是为人所担忧的。压力与悲伤不断地吞送心里，就像一颗气球一样不断地胀大。

 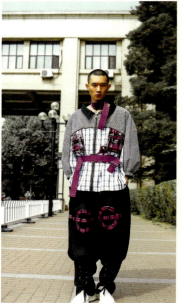

刘成晨　No Reproductive Obligations No Gender Obligations（无生殖功能 | 无性别义务）　指导教师 – 朱小珊

设计灵感来源被催婚的社会现象，"男大当婚女大当嫁"像成长诅咒一样等待着我们！一味地从生殖繁衍的角度来胁迫一个适婚年龄的人你该怎么做。操控，被流程化；说服，被同化，血脉传承给我们的压力，这个苦难终是消磨掉一方的坚持。往往妥协的是少数派，传宗接代的拥簇者，胁迫少数派认同自己。男性该延续香火，女性要能够相夫教子！这一派，只从性别归类人，而不论你是谁被改变就是会遍体鳞伤！然后有了协议婚姻、行婚等无奈之策。所以我主张性别不设对等的功能，生殖条件也不用来完成繁衍义务！性别≠功能≠交配≠婚姻≠义务。

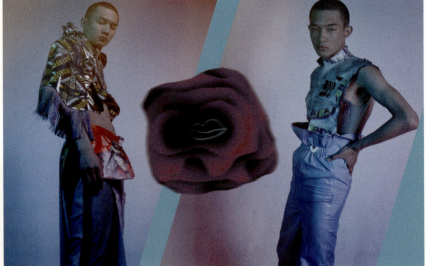
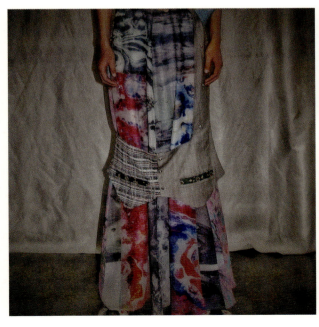

染织服装艺术设计系 DEPARTMENT OF TEXTILE AND FASHION DESIGN

王若嫣　规整城市

指导教师 – 贾京生

建筑是凝固的艺术，灯光是夜晚的精灵。在经历了白昼车水马龙的喧嚣和躁动之后，夜晚的城市被或明或暗的灯光所定义，呈现出独特而浪漫的气质。华灯初上的朦胧，夜火阑珊的诗意，五彩缤纷的热情，流光溢彩的曼妙，美轮美奂的陶醉……作者从夜晚的城市建筑中获得创作灵感，从丰富的建筑灯光中抽象出新奇、个性、未来、活力、包容等色彩元素，运用各种材质、不同造型、多种手法，打造了一组充满未来感、神秘感的作品。

染织服装艺术设计系 DEPARTMENT OF TEXTILE AND FASHION DESIGN

杜福民　小森

指导教师 – 杨建军

在小森，那里有潺潺溪水、繁花锦簇，你有大把的时间和自己相处，和这个世界相处。如果给你一个机会，你会选择那样的生活吗？

| 染织服装艺术设计系 | DEPARTMENT OF TEXTILE AND FASHION DESIGN | 连雅婷　浮于海上 | 指导教师 – 杨建军 |

灵感来源于《阿涅斯的海滩》，电影中描述的回忆像是梦境中的回忆，与真实回忆相比是有所附加和重构的，就像捡拾漂浮已久的漂浮物，当我们以为它已被冲刷褪色，遗失在海中时，它却在起伏波浪的呼吸中孕育出新的生命力。

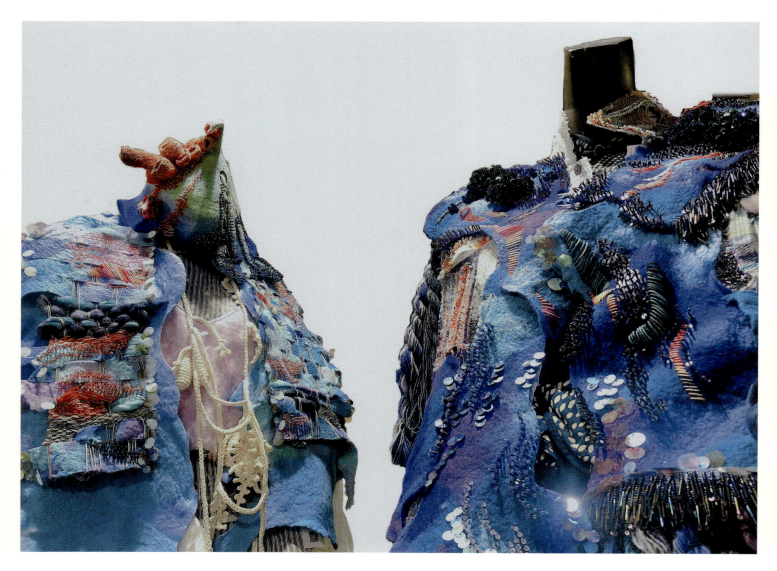

| 染织服装艺术设计系 | DEPARTMENT OF TEXTILE AND FASHION DESIGN | 齐心 | Chin's（齐心的空间） | 指导教师－张宝华 | 23 |

当下的卡通图案已然成为一种宣泄和表达的途径，作者以卡通风格的图案语言和自我形象的代入构成一个属于自我表达的生活空间。

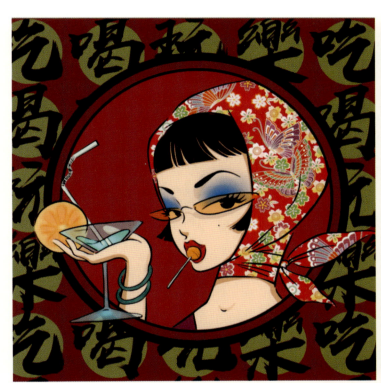

| 染织服装艺术设计系 DEPARTMENT OF TEXTILE AND FASHION DESIGN | 冯叶　白色藤蔓与花 | 指导教师 – 张宝华 |

一个关于纯白梦境的室内公共空间艺术装置。

使用钩针编织工艺织出梦中的意象——曼陀罗状的图案和小小的白色花朵，以连续的短针织出藤蔓，将花片、藤蔓与花朵连缀成下落的粘稠液体的样子，仿佛那个粘稠的白色梦境。

将灯泡垂挂到呈筒状的装置内部，夜晚时，光会透过钩针的空隙，形成斑驳的光斑，照耀在空间内部，如梦境般光怪陆离。

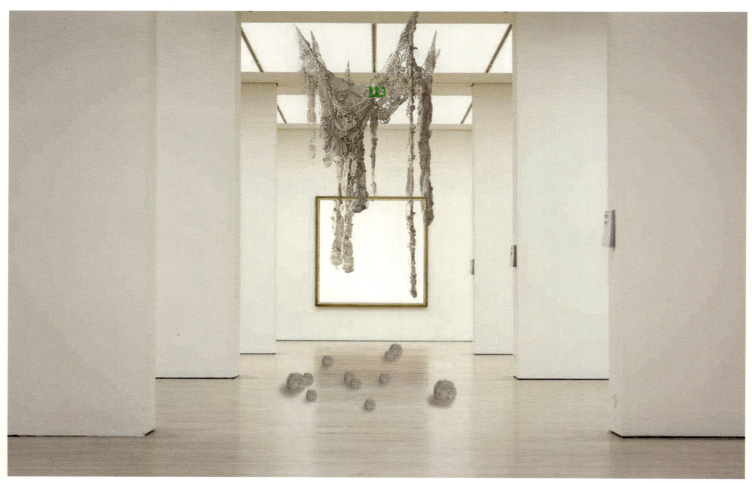

冯佳琪　此间溪山　　指导教师 – 张宝华

陶渊明有诗曰："结庐在人境，而无车马喧"。在快节奏的现代生活中，紧凑的生活方式与高强度的社会压力使人们深陷于车马喧嚣的人际之境中，无暇他顾。于是人们不断从环境之中审视自我，希望追寻内心的自在与舒适。该课题的设计则将平面的图案与装置艺术的表现形式相结合，借装置艺术的形式辩证地讨论现实环境与个人空间之间的关系。

安益萱　树莓泡泡乐

指导教师 – 张红娟

以泡泡糖音乐为灵感来源，收集20世纪60~70年代泡泡糖音乐盛行时期，能够体现其背景文化的糖果、包装等元素，通过同样在同一时期对时下音乐文化产生过重要影响的迷幻艺术形式表达出来，应用在帽饰设计中。

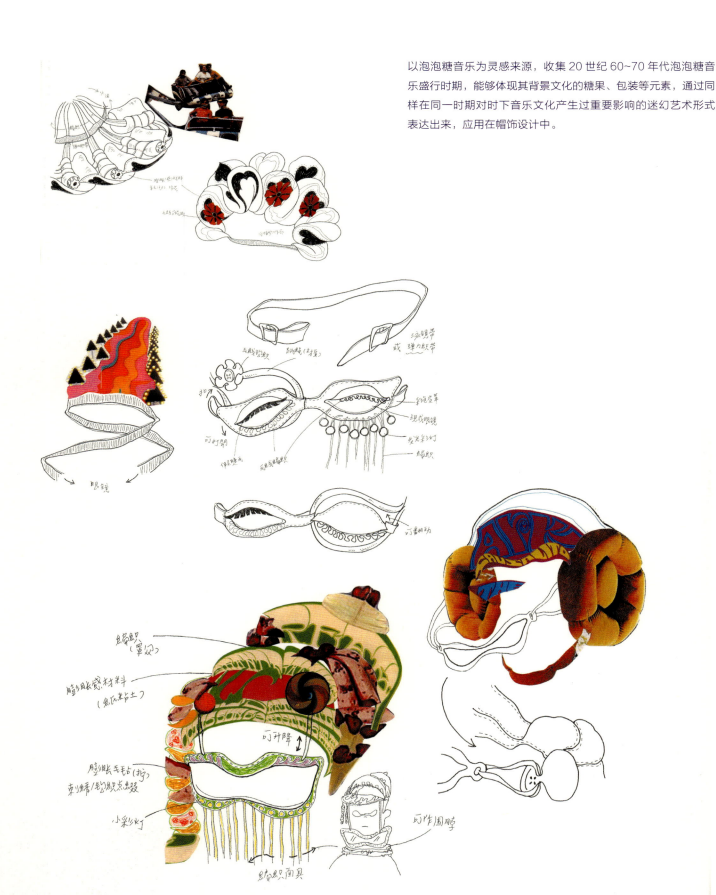

黄梦缘　三青·思　　　指导教师 – 张树新

《山海经·大荒西经》："三青鸟赤首黑目，一名曰大鵹，一名小鵹，一名曰青鸟。"三青鸟是有三足的神鸟，人间既不能相见，唯望在蓬莱仙山可以再见。文学上，后人将它视为传递幸福佳音的使者。以《山海经》中描述的三青鸟形象为灵感，将其具象化，用枪绣工艺手法表现出来。

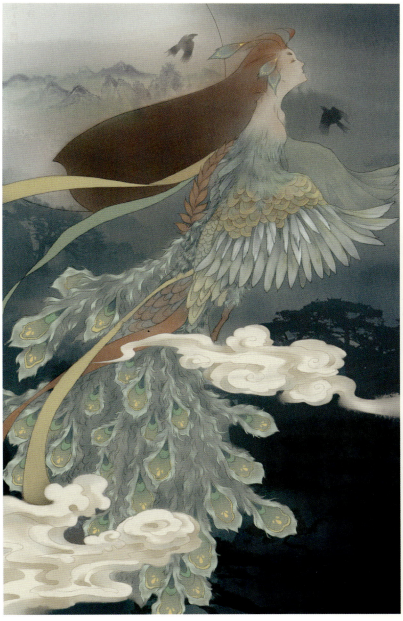

| 染织服装艺术设计系 | DEPARTMENT OF TEXTILE AND FASHION DESIGN | 张晓峪　指针遗迹 | 指导教师 – 张红娟 |

作品分为三个部分：童年的纯真、成年的活力与压力、暮年的释然坦诚，来自自身经历体会与采访他人所感总结，通过色彩与客观图案、符号的变换，与旋转筒状装置形式展示时间的流动感与不可逆的特性，同时设置手摇杆与齿轮传动使观众参与进这种流动变换中来，达到与观众的共鸣。

染织服装艺术设计系 DEPARTMENT OF TEXTILE AND FASHION DESIGN 郑多氵云 春·夏·秋·冬 指导教师 – 张红娟

我的作品是长 70 厘米，宽 120 厘米的壁挂式拼布。
结合拼布技法和韩国文字的美丽设计的作品。
韩文的意思是使用与季节相关的单词。我的作品是 4 幅。

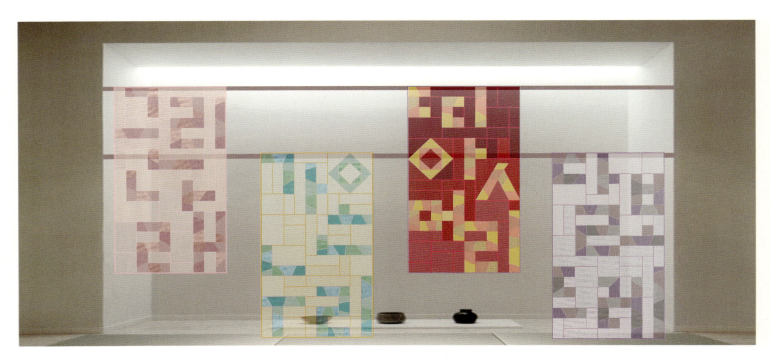

DEPARTMENT OF CERAMIC DESIGN

陶瓷
艺术设计系

主任寄语

你们就要毕业了,好似昨日才送走上一届学生。

几年来,你们每一个进步总是不断给老师带来惊喜,你们在这里学会了制器,学会了创造。你们的毕业作品呈现了你们所受的良好教育和你们独特的对世界的认知。你们获得的赞誉是对老师辛勤工作的最好回馈。你们借助陶瓷艺术获得了与历史与传统与生活的渊源厚养与心手相应。因为我相信陶瓷艺术所蕴含的从技术到艺术,从束缚到自由,从追随到创造,从现在到未来,从物质的感知到精神的提升全方面的润物无声深深地改变了你们。

艺术要做得不同非常不易,艺术的不同,其实是要做到如何保持各自心灵的不同。"独立之思想,自由之精神"由你们通过各自富于才情的艺术形式来传递是我们老师对你们最深切温热的期盼。而我们老师也是借助陶瓷艺术和你们每个人鲜活的面容得于尽可能保持天真的视线。

谢谢你们!是你们让我们觉出教师的意义和幸福,常回来!

| 陶瓷艺术设计系 | DEPARTMENT OF CERAMIC DESIGN | 胡慧 | 蠢虫 | 指导教师 – 李正安 |

对我而言他们是妙曼的精灵生存在一个我们未知的世界，他们能够进入我们的世界但是我们却很难窥探他们的秘密，我希望我的作品通过我个人的角度对于这个神秘世界产生一些思考和想象。让观者与我一样能够对于昆虫增添一些不一样的感情。

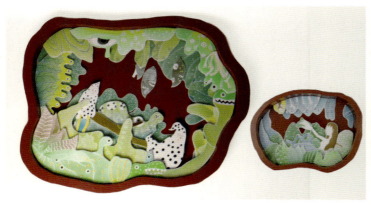

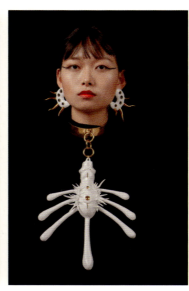

孙园植　白与黑

指导教师 – 李正安

《白与黑》天鹅自古以来在东西方文化中多美好的寓意，它体现神圣纯洁的信仰，表达了鸿鹄志向，寓意了忠贞爱情。我想设计一套天鹅题材的茶餐具，兼具赏用结合的功能，带给使用者一种舒适幸福的用户体验。

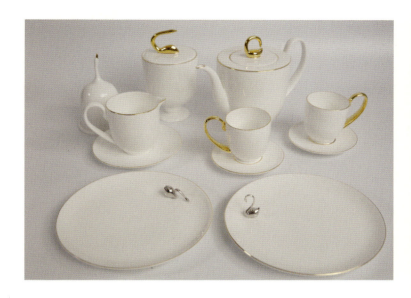

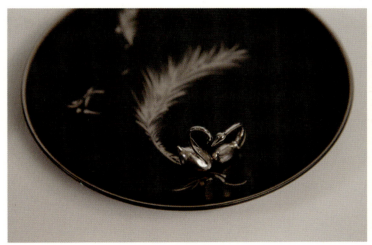

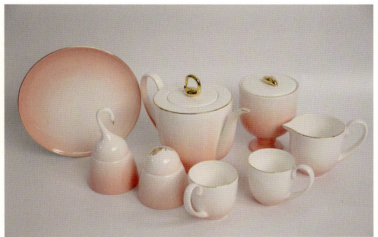

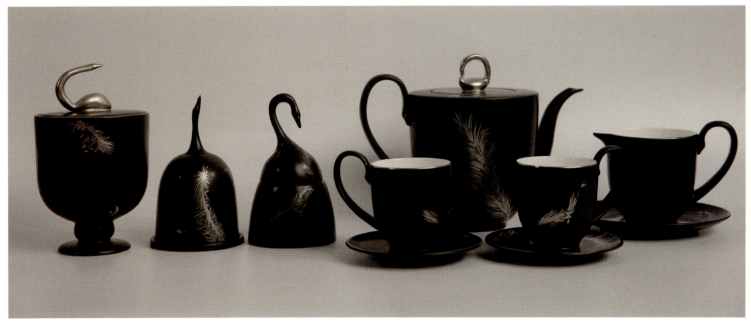

| 陶瓷艺术设计系 DEPARTMENT OF CERAMIC DESIGN | 姬凡 | 甜蜜伪装 | 指导教师 – 白明 |

我用织物将心里的浪漫幻想和真实欲望包裹起来——我们女孩都是伪装高手。迫切地想要在束缚中蓬勃生长，因而掩饰与抗争共同构成了女孩的成长之路，在这样的矛盾冲突中，真实的面貌变得逐渐模糊，灵魂的轮廓变得愈加刚强。

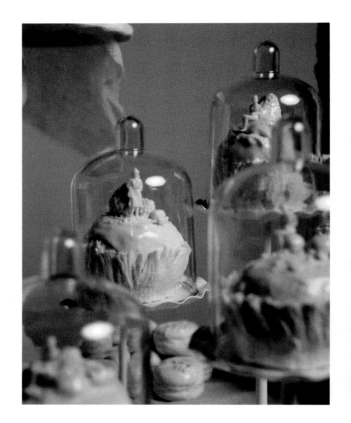

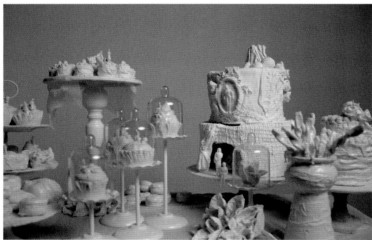

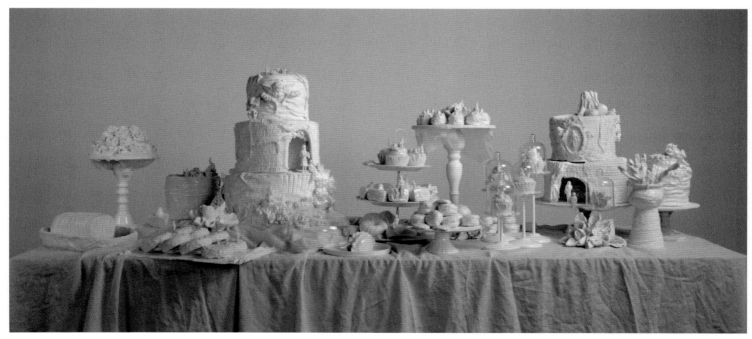

| 陶瓷艺术设计系 DEPARTMENT OF CERAMIC DESIGN | 宋艺　异化的身体 | 指导教师 – 白明 |

随着成长，对父亲爱慕和崇拜的记忆于我是逐渐加深的，对"人与人性"的理解产生矛盾，并使父女之间维持着一种令人不适的张力关系。仿佛身体的错位，肢体微微发觉的不适感带来茫然与不安。是来自于"父亲"从身体中被驱逐的异感。也是对于自身定义的怀疑，对于血缘的神秘想象。

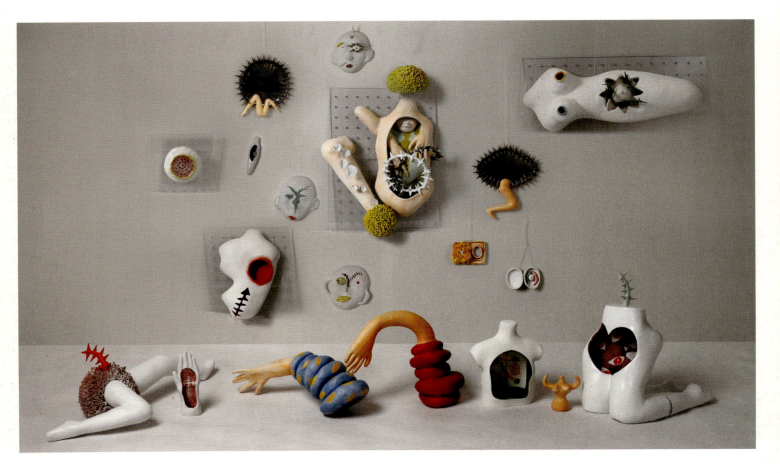

| 陶瓷艺术设计系　DEPARTMENT OF CERAMIC DESIGN | 吴佳昱　星幻 | 指导教师 – 章星 | 36 |

仰望星空，我们可以得到很多启示，无论是巨大的恒星还是渺小的流星，无不遵照一定的规律在自己的轨道上运动，在面对宇宙的宏大与壮美时，人类的感性被压抑，所有物质遵从物理规律运动，在一定规律的引导下组成这个绚丽多彩的世界。

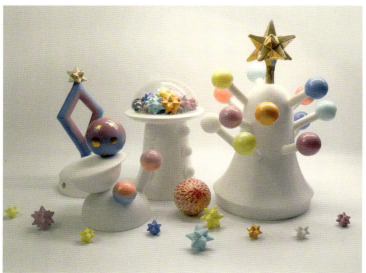
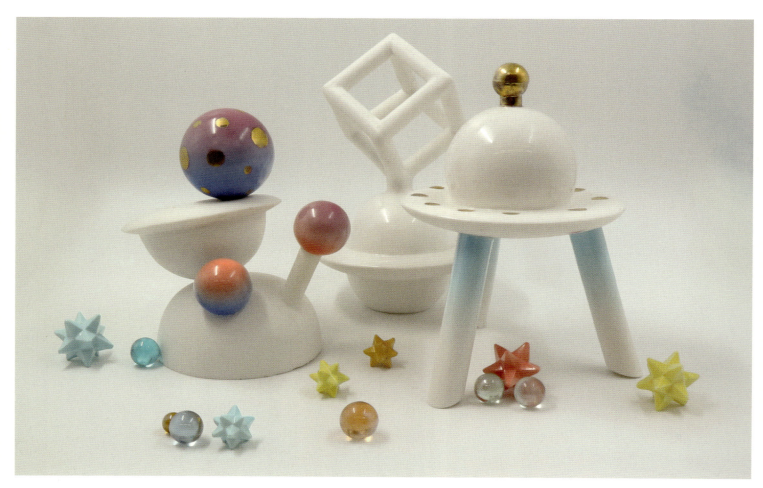

杨雅芸　框中人

指导教师 – 章星

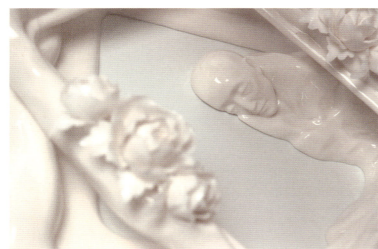

见证生命的陨落使我产生了关于生命的思索。作品记述了记忆与暮年生命状态的关系，利用纯白的陶瓷语言，表现记忆与生命的缓慢沉淀和逐渐消逝。"框中人"是对逝者的悼怀，亦是生者内心的释然。

刘德政　树海行舟

指导教师 – 章星

个体与自然偶发的观照映射，是一种普遍经验。作品以成百上千的泥片在变化的节奏中表达自然的形式和秩序，通过泥土，解除人本位的视角而以自然的态度观看自我、群体和时代。

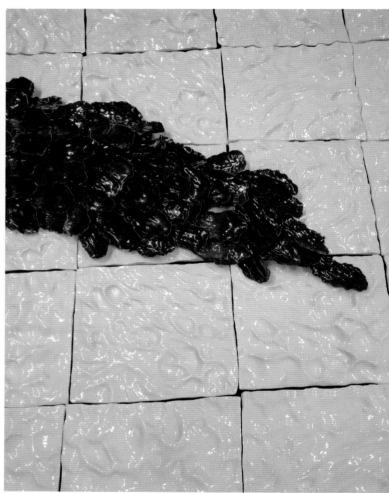
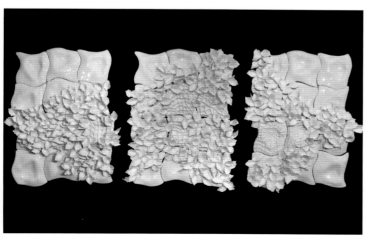

张婧雯　矛盾共生

陶瓷艺术设计系 / DEPARTMENT OF CERAMIC DESIGN

指导教师 – 白明

矛盾的情感生长、拉扯、纠葛，复杂而难以言喻，犹如病毒，犹如共生的整体，在最后一刻突破我的长期抵抗时，内心的释然中也夹杂着一股刺痛感——这种刺痛是令我畏惧、想要隐瞒又想要逃离的真实，又是我挣扎之中对释放的渴求。

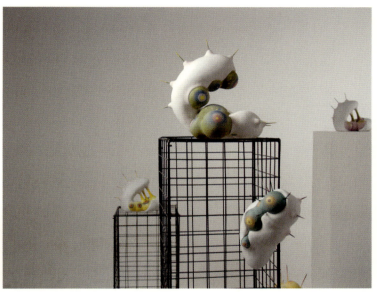

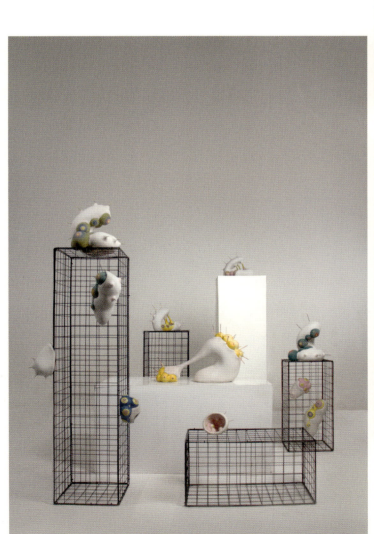

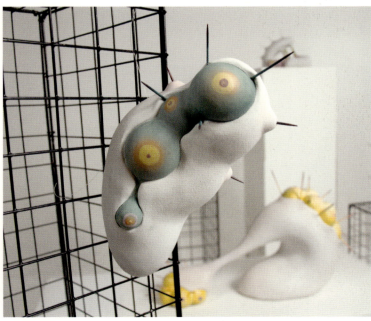

| 陶瓷艺术设计系 DEPARTMENT OF CERAMIC DESIGN | 谢雨杉　欢宴 | 指导教师 – 王辉 |

我的创作灵感来自于老人与外界的隔阂感。在甜美的水果和残酷的心脏构成的这场荒诞宴会上，外界的喧嚣都与作为"菜肴"无关，它们被供奉着，被人为或自主地隔离开。当你走近时才会听到它们微弱的呼吸声，惊觉这是一个生命体，而不是某种象征。

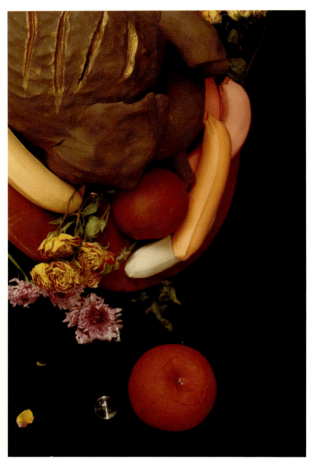
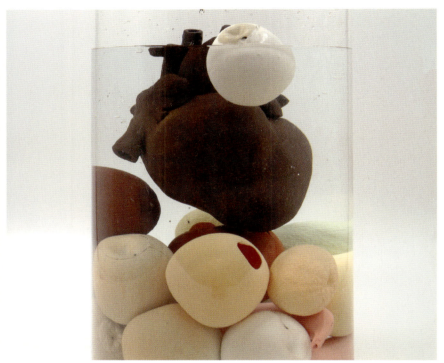
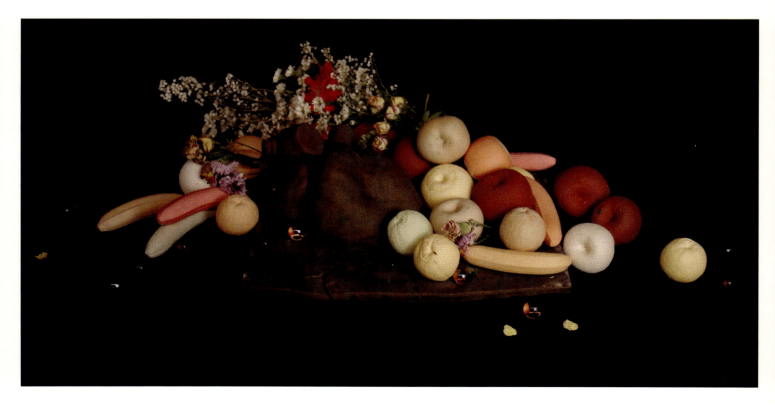

悬田未樹　GanBaPe 東北

指导教师 – 郑宁

东日本大地震过了8年后，受灾区慢慢修建起来，人们也开始了新的生活，当我看到人们受到了那么大的创伤也没有放弃生活，对未来充满希望，我自己也被他们积极的样子影响到了。现在我想把我看到的感受到的在我的作品中体现出来。

陶瓷艺术设计系　DEPARTMENT OF CERAMIC DESIGN　段海文　启世录　指导教师－王辉

这是一组以对称、悬挂、组合构成为核心，借用自然界生物形态完成一系列完整的现代陶艺作品。在个人情感和艺术理念的表达上我更注重外观形态的表达。我喜欢纯粹的艺术，作品伫立在展厅当中，其本身散发出来的独特气质就应当具有足够的感染力。

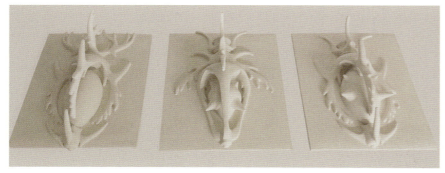

孙语崎 秋实、一碧、阑珊处、锦时、春日宴

指导教师 – 郑宁

榴枝婀娜溜实繁，榴膜轻明榴子鲜。可羡瑶池碧桃树，碧桃红颊一千年。

谨此纪念一碧湖畔好风光，以及如紫阳花一样盛放的点点时光。

众里寻他千百度，蓦然回首，那人却在，灯火阑珊处。

少年锦时，肯舍岁月于诗书，总见月尽天明时。

好韶华，春日宴，但愿不负酒干遍，岁岁长相见。

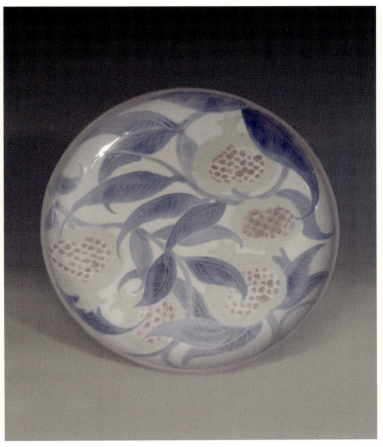

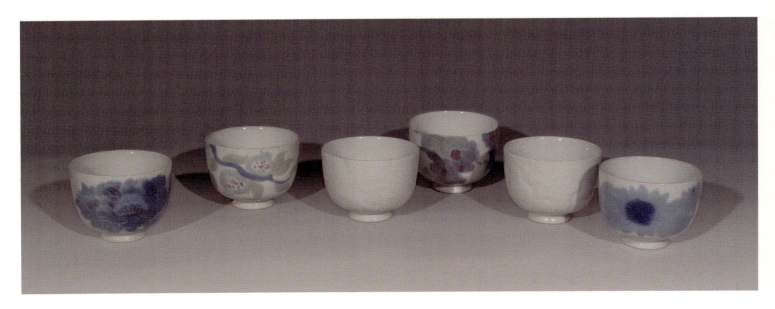

| 陶瓷艺术设计系 | DEPARTMENT OF CERAMIC DESIGN | 马瑜蔚　玫瑰开出爱情的样子 | 指导教师－白明 | 44 |

沉醉在玫瑰花瓣的重复制作中的自我满足，寻找着爱情和生命的形状。玫瑰花瓣描绘出一个浪漫的梦境，有时间流逝的痕迹，有对未来的憧憬，在人与物的交流中寻求自我，等待着，寻求着，值得期待的。

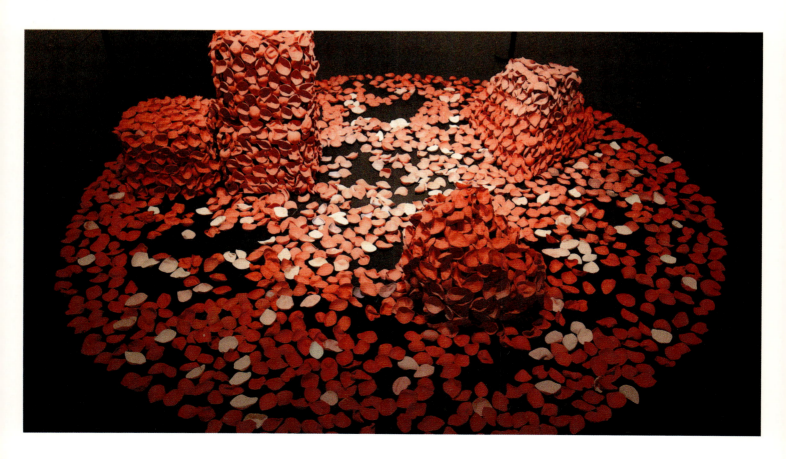

陶瓷艺术设计系　DEPARTMENT OF CERAMIC DESIGN

吴燕妮　象厂喜剧

指导教师 - 白明

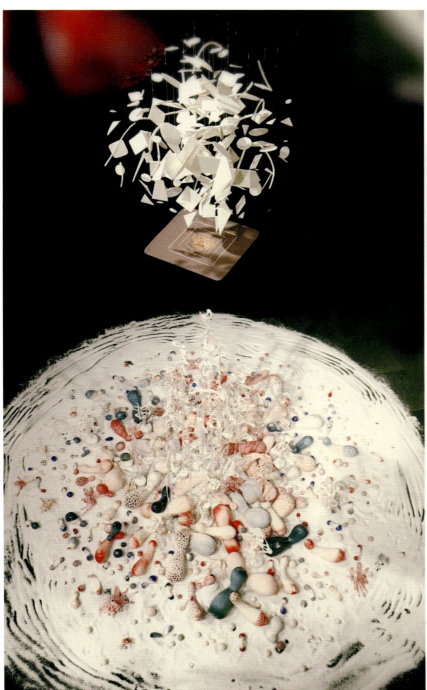

人的内心是个神秘的黑匣子，因为不能窥伺内部而成谜。

人的意识通过内心的通道被加工、被生产。信息原料被输入"黑匣子"，在这工厂之中发生了什么呢？何以诞生纷繁多彩的奇思妙想呢？

带着疑问，放开想象，我尝试用陶瓷装置展现意识变幻的场景。

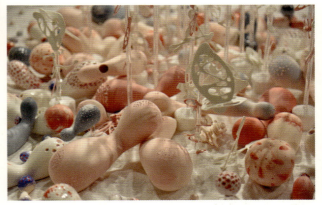

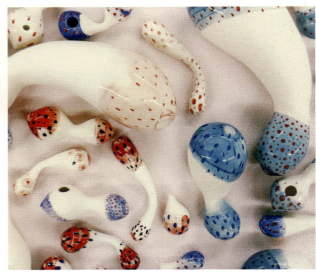

DEPARTMENT OF
VISUAL COMMUNICATION

视觉传达
设计系

主任寄语

同学们毕业啦！

大学毕业是人生的一处重要的结点。我知道，这一结点象征着你们曾经的愿望、梦想已然成为现实。祝贺毕业！

我还相信，不论是本科还是研究生阶段，实实在在的校园生活又让你们感知到还有更美好的愿望与梦想驻在远方。当然，逐梦一定还会需要勇气来战胜烦恼。

仔细想想，你还收获了什么……

往后，无论如何，请千万别忘记你内心深处曾几何时、何地被点燃的那一朵智慧的火花，好好地呵护它，让它壮大，照亮自己，也照亮他人。

视觉传达设计系 DEPARTMENT OF VISUAL COMMUNICATION

陈泽 乡村教师

指导教师 – 周岳 张歌明 祖乃甡

随着网络化信息化的发展，文学作品如雨后春笋般地成长起来，依靠文学作品进行改编的创作越来越多，再创作作品的质量也是参差不齐。与此同时，国内艺术领域蓬勃发展，作为艺术创作中的重要一环，插图的需求也是与日俱增。优秀的绘本和商业插画极受现代人的追捧，文学作品的插图创作开始被大众接受且被喜爱着。基于对刘慈欣《乡村教师》作品的喜爱以及其对社会的影响，希望以插图方式还原原作，从而表达对教育者的赞美。

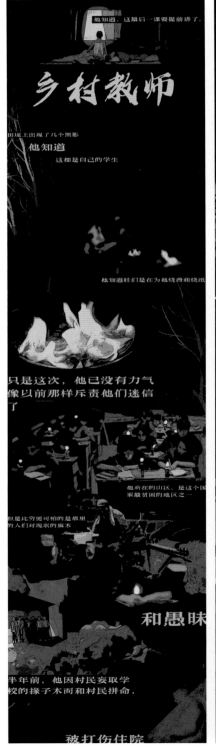
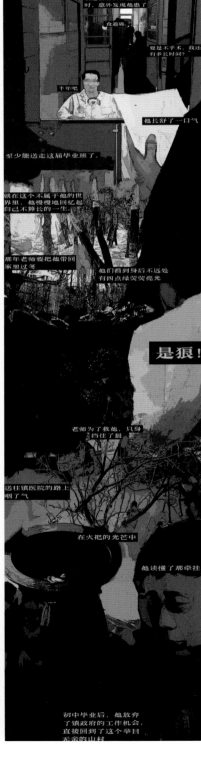

视觉传达设计系 DEPARTMENT OF VISUAL COMMUNICATION　　王紫荆　王尔德童话　　指导教师 - 祖乃甡　张歌明　周岳

王尔德的童话对于成年人有着更深刻的含义，在他的作品中我们可以感受到他的颓废主义和唯美主义，如何用插画来更好地表现王尔德童话是我的主题。

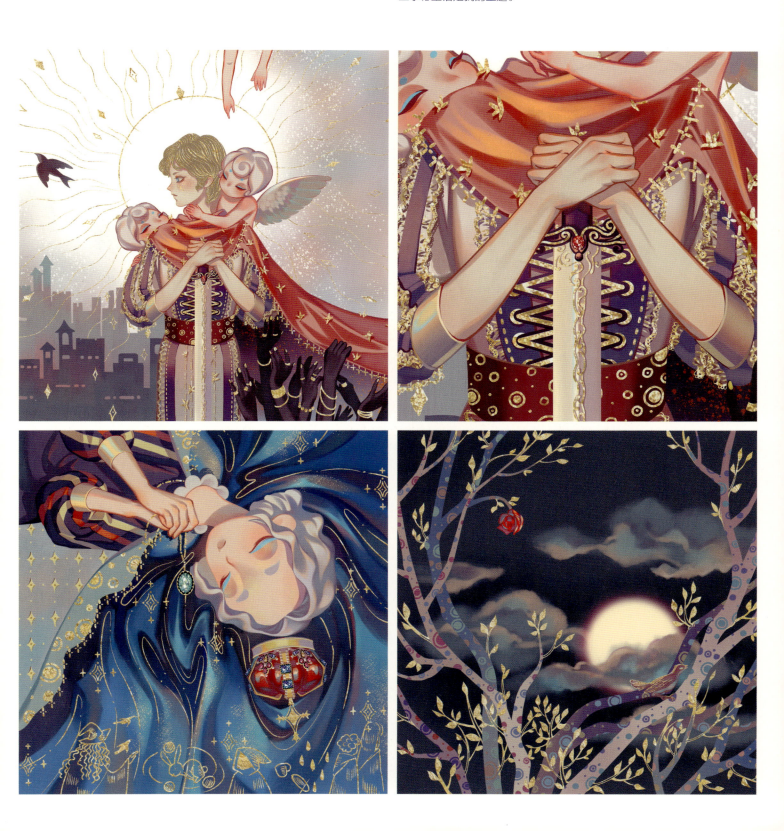

| 视觉传达设计系 | DEPARTMENT OF VISUAL COMMUNICATION | 王砚琳 《梦的解析》的插图表现 | 指导教师 – 张歌明　祖乃甡　周岳 | 50 |

通过想象力和将象征梦境的元素具象化的表现手法，来阐释弗洛伊德的著作《梦的解析》中的某些特定片段的内容。

视觉传达设计系　DEPARTMENT OF VISUAL COMMUNICATION　王明书　小径分岔的花园　指导教师 – 祖乃甡　张歌明　周岳

研究探索超现实主义绘画语言在小说插画中的运用，并且依据博尔赫斯小说《小径分岔的花园》的故事内容，绘制插画。

| 视觉传达设计系 | DEPARTMENT OF VISUAL COMMUNICATION | 曾仪 | 湘思——关于《湘君》和《湘夫人》主题插画的创作与研究 | 指导教师 – 张歌明　祖乃甡　周岳 |

作品希望将文字意象转化成视觉图像来诠释展现这借神灵之口唱出的人性恋歌，按时间线顺序同时分别描绘两位主人公的境遇行动，表现出主人公对美好生活的追求和对坚贞爱情的向往，也反映了人性中"美"的真情流露的一面。

| 视觉传达设计系 | DEPARTMENT OF VISUAL COMMUNICATION | 金娅辰 刺客列传 | 指导教师 – 周岳　张歌明　祖乃甡 |

《刺客列传》是司马迁著作《史记》中的第八十六卷，表现了五位刺客对自我价值的追寻、对社会责任的担当。我希望以人物肖像绘画为主，使画面呈现出传记色彩；以岩彩作为主要绘画材料，营造古朴而富丽的画面氛围。

| 视觉传达设计系 | DEPARTMENT OF VISUAL COMMUNICATION | 李多卿　男女颠倒的世界 | 指导教师 – 周岳　张歌明　祖乃甡 |

展现男女差异，可以引起人们在视觉上的异物感，希望无意识地对性存在着一些封建观念的人们，对男女差异做一些重新地思考和认识，因此使我构思出了如上的创想。

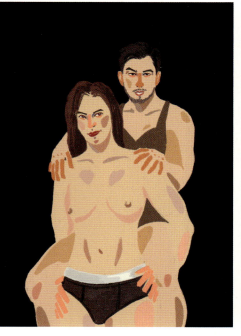
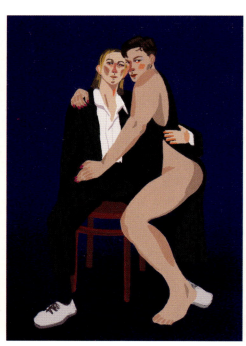

视觉传达设计系 | DEPARTMENT OF VISUAL COMMUNICATION

姜柔罗　21世纪的韩国怪物

指导教师 – 祖乃甡　张歌明　周岳

把现代的环境与从韩国18世纪记录上的怪物故事结合起来，通过新的观念来接近传统。想象如果书上的怪物还活到现在，它们怎样适应21世纪现代的环境。

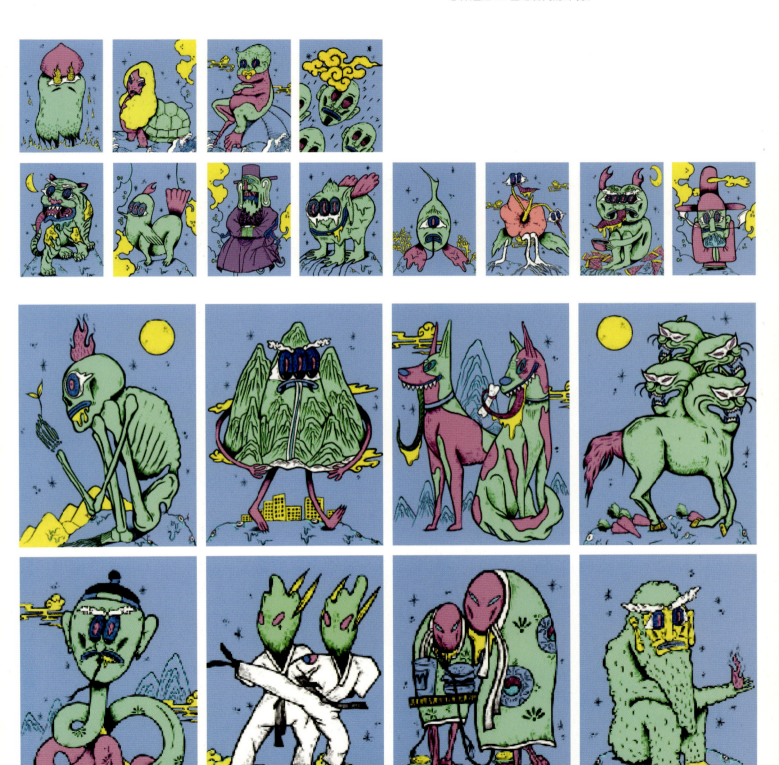

| 视觉传达设计系 | DEPARTMENT OF VISUAL COMMUNICATION | 李莉蕊 天堂与地狱的信仰 | 指导教师 – 张歌明　祖乃姓　周岳 |

作品主要内容是想通过插画表现本人的宗教信仰——有关天堂与地狱。在插画中，利用写生生活场景，比较夸张一点的绘画方式来表现关于天堂与地狱的思想。也希望能使现代的人更理解圣经里的天堂与地狱。由手绘来完成插画作品。

| 视觉传达设计系 | DEPARTMENT OF VISUAL COMMUNICATION | 陈陶 | 国内社交平台媒介生态的视觉表现 | 指导教师 – 周岳　张歌明　祖乃甡 |

网络上不同社交平台之间的社群、关系网、语言结构等都有所差别。本作品通过插图的形式，表现国内各常用社交平台的媒介生态，以人文众象的表现形式体现社交平台中的群落特性和关系网。

| 视觉传达设计系 | DEPARTMENT OF VISUAL COMMUNICATION | 陈晓琪　杀马特 | 指导教师 – 赵健　王红卫　顾欣 |

本系列书籍从视觉传达的角度出发，以陌生化的手法为切入角度，以网络论坛的发言为文本，以重组和书籍排版的方式陌生化处理了网络论坛的舆论环境，试图让人们从陌生的角度，更全面且理性地解读杀马特这一群体，接受并理解属于杀马特的审美视觉。

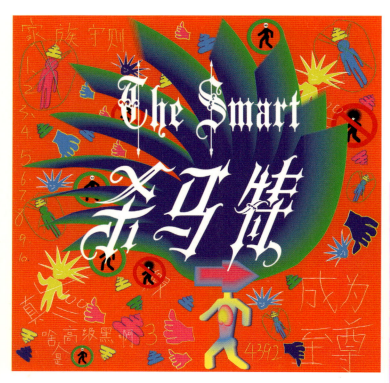
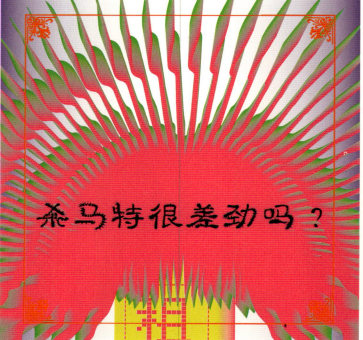

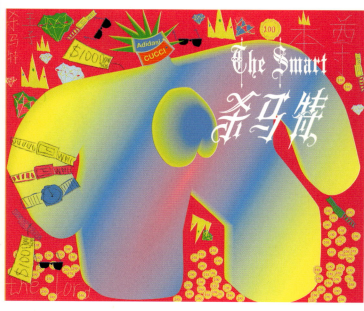

周子琴　病理童话

指导教师 – 顾欣　赵健　王红卫

本系列作品主要通过童话绘本与患者病历结合的形式，从另一种角度介绍了五种罕见疾病，并通过与童话的对比讲述了拥有童话般病症的罕见病患者所面临的另一个世界。

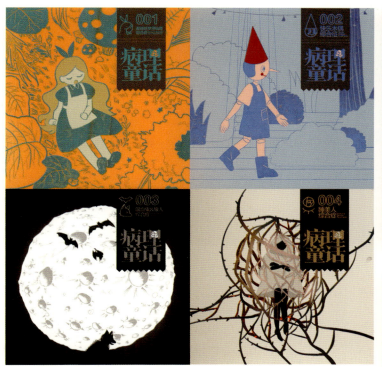

| 视觉传达设计系 | DEPARTMENT OF VISUAL COMMUNICATION | 李心璐　没人知道你是条狗 | 指导教师 – 顾欣　赵健　王红卫 |

网络匿名带给了我们什么？混乱还是自由？作品以海报与书籍双重形式探索了匿名对自我和环境的影响，展现其带来的身份模糊和行为变化，并探讨引导更为理性化的互联网秩序的可能。

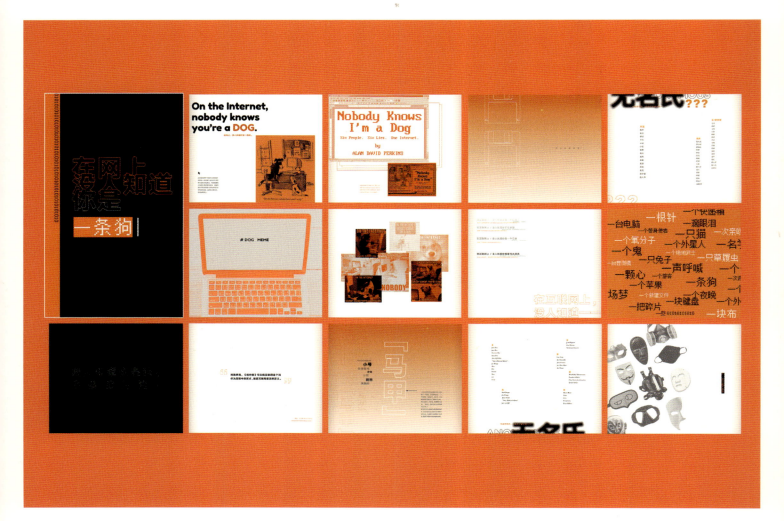

闫晗　口造者——书籍设计研究　　指导教师 – 顾欣　赵健　王红卫

不实之言，不正之言，恼人之言，离间之言：四本书籍用不同材料和装帧形式构建不同的阅读方式，分别对应着当代新闻媒体和舆论之间的四个关系模组。

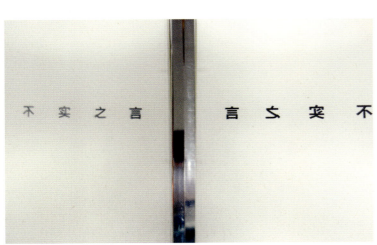

| 视觉传达设计系 | DEPARTMENT OF VISUAL COMMUNICATION | 赵雁南 | 《季 × 绪》——日记体文本的沉浸式阅读设计 | 指导教师 – 赵健　王红卫　顾欣 |

日记是最具体的生命轨迹的记叙文本，安放着个人认识的世界和私人秘密，是一场暗隐自我的独白。《季 × 绪》选取梅·萨藤的《独居日记》为主干，以作者在独居中自愈的心理历程为脉络，采集不同作者在不同时间记录的日记，将具有关联性的部分穿插于书中，灵活运用自由版式和图像重新进行视觉呈现，使梅·萨藤日记的"独白"变成一场跨越时空的对话，给观者营造沉浸式的书籍阅读体验。

视觉传达设计系 DEPARTMENT OF VISUAL COMMUNICATION

张梅　重庆·味道

指导教师 — 王红卫　赵健　顾欣

在普通话大力推广的今天，方言已经逐渐普化，人们对于方言的重视也不如以前。在此背景下，本设计以重庆方言为主题，采用人物对话的形式辅以特殊词汇的解释来展现重庆方言幽默、火爆、有趣的特点。

孙宏旭　百年京张

指导教师 – 王红卫　赵健　顾欣

京张铁路是中国首条不使用外国资金及人员，由中国人自行设计，投入营运的铁路。1909年建成，2019年是京张铁路第110周年，并且京张高铁将在今年年底通车。京张铁路见证了中国一百多年的历史，很多沿线站台已经被列入文物。本书围绕京张铁路的前世今生讲述了中国第一条铁路的故事，在视觉语言方面，以插图为主对110年前的京张铁路和现在的京张高铁进行了对比和区分，书籍的文案大部分为新闻原文。

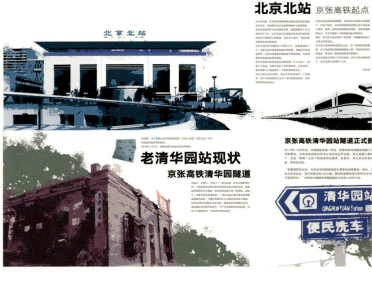
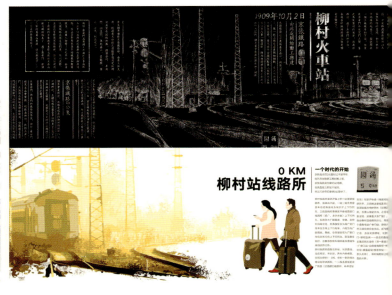
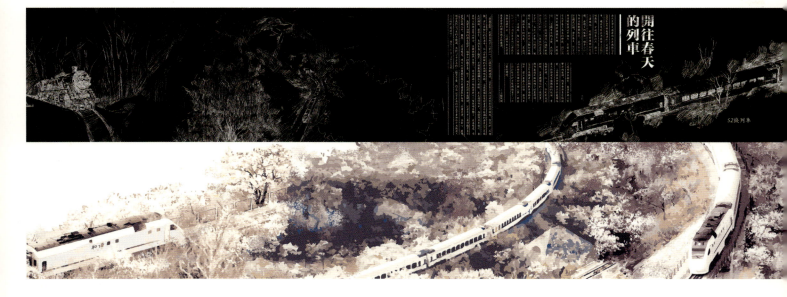

| 视觉传达设计系 | DEPARTMENT OF VISUAL COMMUNICATION | 俎琬滢　完美新世界 | 指导教师 - 王红卫　赵健　顾欣 |

本次书籍设计围绕狼、宠物犬与人类三者的关系展开，向观者展示在人类干预下狼性泯灭为奴性的过程，结合主题对龙鳞装进行二次设计，探索龙鳞装装帧的功能性与视觉多样性，引发观者对宠物文化更深入更多方位的思考。

| 视觉传达设计系 | DEPARTMENT OF VISUAL COMMUNICATION | 王雅旋　肖像 | 指导教师 – 赵健　王红卫　顾欣 | 66 |

从"夸张物品符号含义"与"人对物品的使用痕迹"两个角度进行探究，发展为两册书籍，从"肖像化"的角度，尝试理解物的符号含义，以"肖像"为题，以图像化视觉形式进行书籍设计。

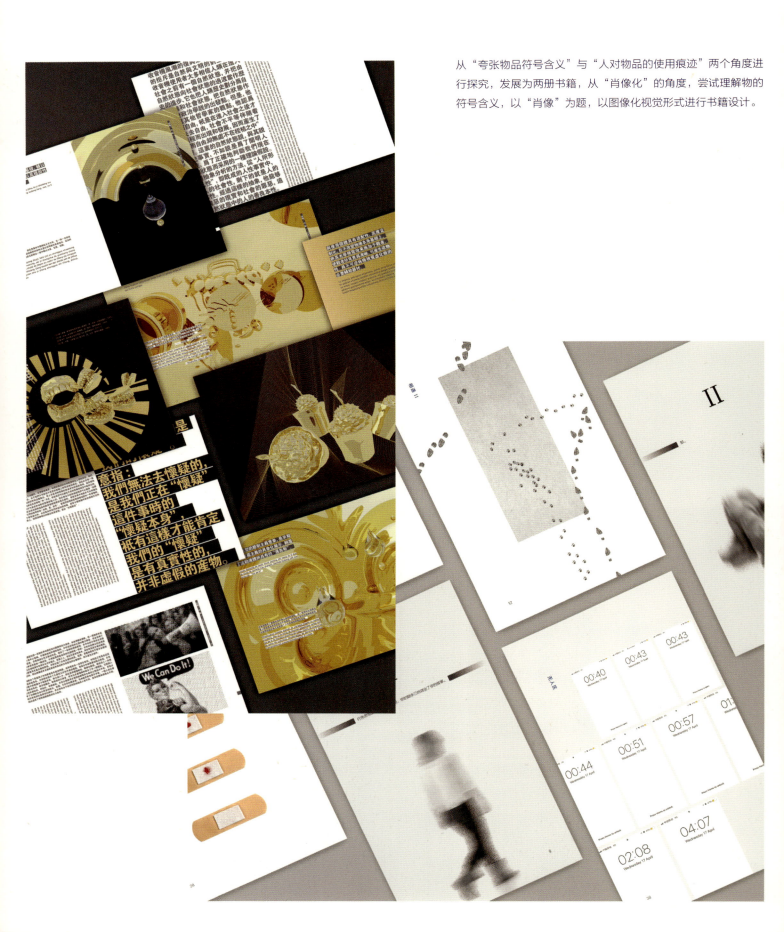

| 视觉传达设计系 DEPARTMENT OF VISUAL COMMUNICATION | 洪昭荣　AVOCO 联合办公品牌设计 | 指导教师 – 陈楠　何洁　华健心 |

随着网络技术的发展，人们可以使用数码机器进行很多业务。为了提高生活质量，提高效率，"数字游民"们改变了传统的生活方式，不受场所限制，随处生活，随时工作，创造收益。AVOCO 是为了"数字游民"的联合办公室品牌设计和应用的作品。旨在不仅为这群人提供联合办公空间，而且建立用户间的沟通平台，与更多来自不同国家的有创意的人交流，创造他们自我实现的空间，使他们获得在任何地方工作的自由，同时保持生活和工作的平衡。AVOCO 根据网速、消费、娱乐、自然风景区和安全度这 5 个指标选定巴厘岛、曼谷、清迈和胡志明这 4 大东南亚城市开业。

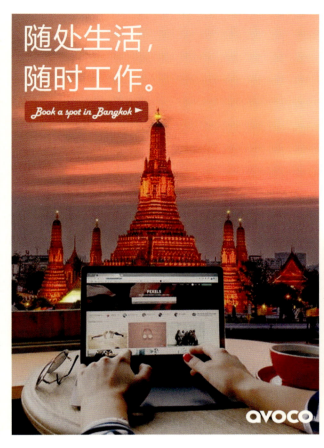

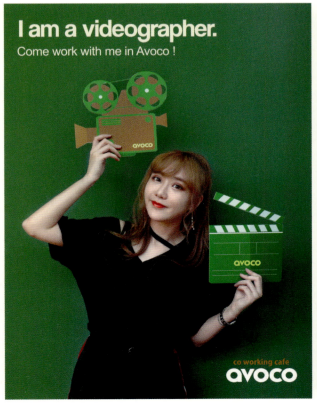
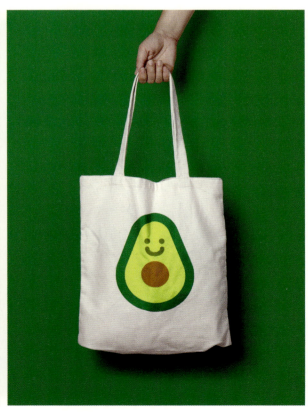

| 视觉传达设计系 | DEPARTMENT OF VISUAL COMMUNICATION | 刘玉晴 快乐世界 | 指导教师 – 陈楠 何洁 华健心 |

本次课题探讨了成人世界与儿童世界的关系。以童谣为切入点，通过对现实存在的事物的剪裁拼贴和对歌曲中描述的意象的手绘插画处理，表现给人压力的现实生活与充满理想追求的幻想国度的相互交融和激烈碰撞。提出了无论是处在什么时间阶段的人都需要寻找到一片属于自己的内心天地的观点。

沈凡溪　积非≠成是——汉字多读音视觉化设计

指导教师 - 华健心　何洁　陈楠

在当代个性、多元的文化背景以及网络世界快速传播的时代背景下，许许多多汉字的读音变得"模糊不清"，作者通过收集人们生活中易读错的词语将正确读音与错误读音进行对比，科普正确读音的同时倡导人们不要人云亦云，弘扬了传统文化。

| 视觉传达设计系 | DEPARTMENT OF VISUAL COMMUNICATION | 李茉彤　1400% 香烟品牌包装设计 | 指导教师 – 何洁　陈楠　华健心 |

从消费者的角度出发，将香烟在生活中带来的各种不便以视觉化的方式呈现在包装上，希望打造出消费者认同的品牌形象，从而将健康消费的理念真正传达到消费者心中，最终达到控制香烟消费的目的。

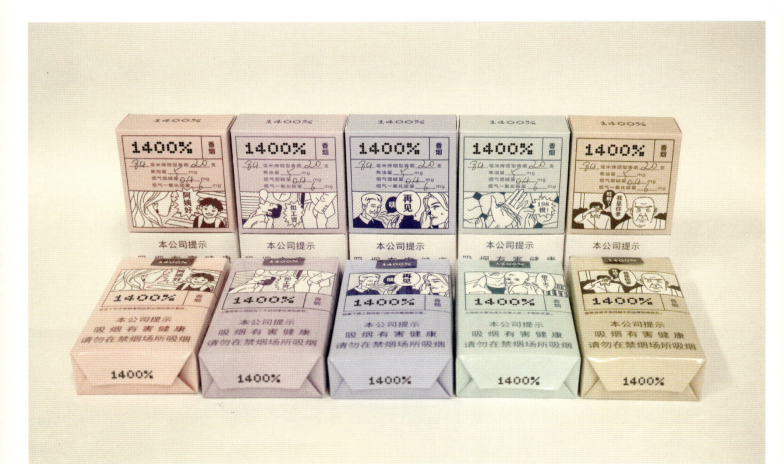

视觉传达设计系 | DEPARTMENT OF VISUAL COMMUNICATION

王楚苗　行诚则灵

指导教师 – 华健心　何洁　陈楠

灵感来源自网络祈愿的热潮，发现了在这个网络热潮下现代青年的情感需求。以其流行的图＋文的形式，设计了一套网络吉祥语的吉利符，以此来达到慰藉人心的目的并倡导一种不劳无获，心诚更需行诚的价值观。

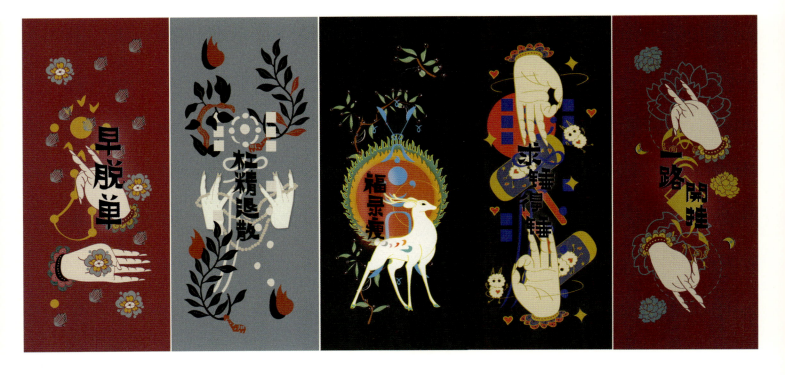

| 视觉传达设计系 | DEPARTMENT OF VISUAL COMMUNICATION | 李涵真 | 《自然乐土》——荒野生存手册及衍生品设计 | 指导教师 – 华健心　何洁　陈楠 |

荒野，或者说自然对于人类来说是不可替代的家园。现代飞速发展的科技，让大部分人类基本丧失了在野外独立生存的能力。我的设计创作实践旨在通过插画的形式给人科普在荒野的生存技巧知识。通过课题研究和相关设计，运用三本海报式手册，通过插图与文字相结合的形式，系统地科普人们荒野求生的基本知识，并且自创了野外装备品牌以及衍生产品。现在的市面上不乏荒野生存的科普书籍与视频，但是能够给人最直观和更容易接受的插画，并通过海报式册子的形式来表现，能够更加便于人们阅读与携带的产品却不多。让人们更加珍惜我们赖以生存的环境，并从中锻炼创造力与想象力，同时鼓励人们离开自己的舒适区，能够勇于探索未知的环境。

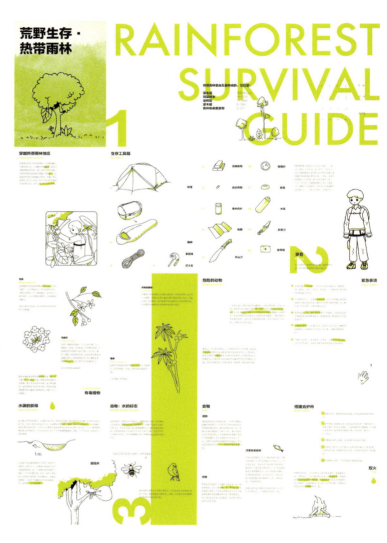

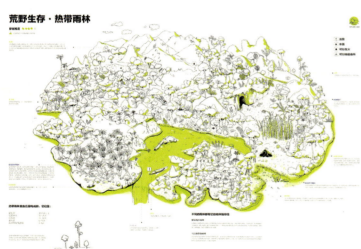

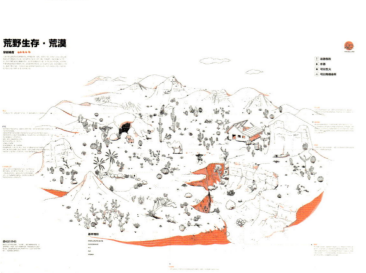

视觉传达设计系 DEPARTMENT OF VISUAL COMMUNICATION　　金秋宇　噪声污染公益海报设计　　指导教师 – 何洁　陈楠　华健心

噪声污染是第二大污染，无时无刻地对人进行伤害。毕业设计选取噪声污染对人的影响作为出发点，用图形语言做一组公益海报，希望通过这个公益海报，让人认识到噪音污染的危害，提高维权意识，拥有健康的生活方式。

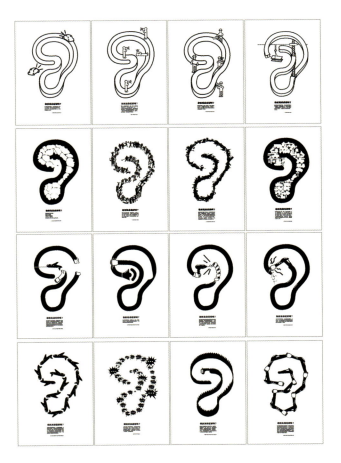

| 视觉传达设计系 | DEPARTMENT OF VISUAL COMMUNICATION | 李惠琇　88 咖啡 | 指导教师 – 何洁　陈楠　华健心 |

88 咖啡是把美味的咖啡、幸运数字 8、感性咖啡厅和怀念作为主题的咖啡厅。

希望在现代人又困又累的生活中，带来一杯咖啡的悠闲，还带来一杯咖啡的幸运。

88 即拜拜的意义，来表示解决坏事迎接新的开始以及带来幸运的意思。

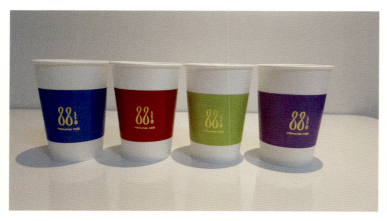

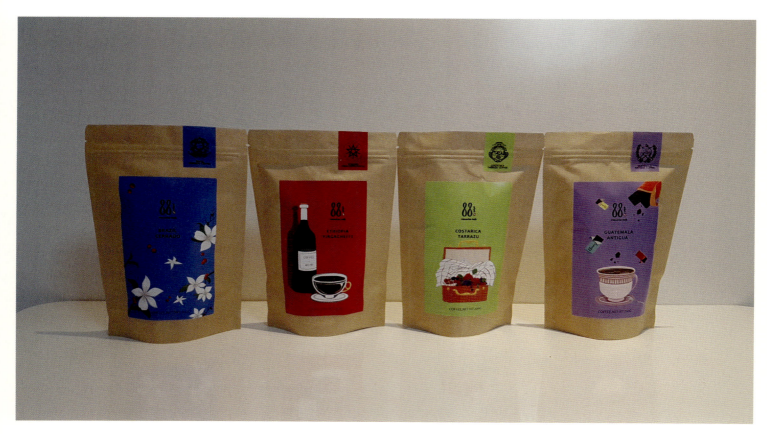

| 视觉传达设计系 | DEPARTMENT OF VISUAL COMMUNICATION | 刘丽娟 众众乐园 | 指导教师 – 李德庚　陈磊　向帆　徐小鼎 |

旅游产业在影响了社会形态的同时也影响了人的心态、行为方式与价值标准。在不同的景点游客相似的行为组成了新的景观。《人类乐园》将游客剥离开原有场景，梳理典型行为逻辑，用背景置换以及堆叠的方式，以乐园的信息系统在视觉上重构景观。

| 视觉传达设计系 | DEPARTMENT OF VISUAL COMMUNICATION | 王亚萌 | 关于乳房你想知道的一切 | 指导教师 – 李德庚　陈磊　向帆　徐小鼎 |

作品集中处理了人类历史中关于"乳房"的图像艺术。其目的在于探讨女性的身体在被视觉艺术不断阐释、复制、演化的过程中所承载的文化负荷和符号意旨，以此来研究乳房图像在大众文化中的运作方式。

| 视觉传达设计系 | DEPARTMENT OF VISUAL COMMUNICATION | 郑卓 | 哦。战争。 | 指导教师 – 陈磊　向帆　李德庚　徐小鼎 |

为什么电影里的战争看起来是相似的？
电视、电影对战场的重现构成了我们大多的战争印象，那么对于战争，被铭记与怀想的到底是什么呢？这次设计实验，探索影像所构造的战争记忆形态，它为何产生、如何作用。

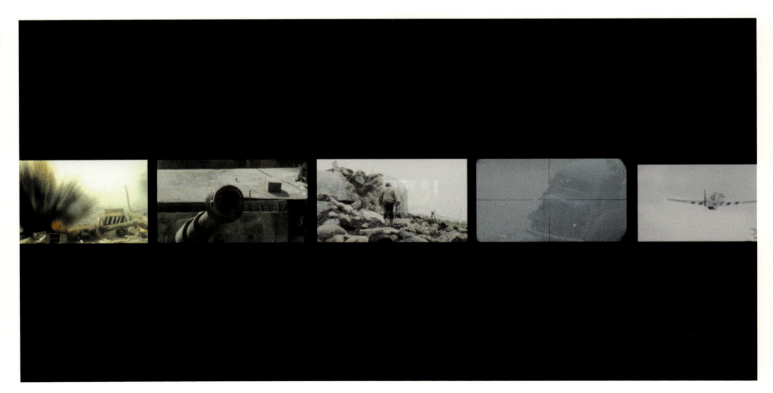

邵铭洋　礼物

指导教师 – 向帆　陈磊　李德庚　徐小鼎

女儿天真烂漫，只想送给刚下班的爸爸一个属于自己精心准备的礼物；而爸爸忙碌了一天，只想回家窝在自己的小世界里安静休息。女儿也并不想给爸爸添麻烦，爸爸也不想再管家里的琐事，矛盾就这样发生了。

视觉传达设计系 | DEPARTMENT OF VISUAL COMMUNICATION

陈一萌　机缘

指导教师 – 向帆　陈磊　李德庚　徐小鼎

人类自古就渴望获得预知未来的能力。占卜，是人们获取答案的古老方式。直到今天，占卜依然没有从人类生活中消失，而且出现了更多形式。本作品设计了一个占卜游戏装置，追求将传统占卜特征与现代图形设计相结合。

| 视觉传达设计系 | DEPARTMENT OF VISUAL COMMUNICATION | 支良 | 京戏手韵 | 指导教师 – 向帆　陈磊　李德庚　徐小鼎 |

将京剧大师梅兰芳的经典剧目《贵妃醉酒》海岛冰轮选段中的手势程式被抽离出来，其柔韧而有力度、"似断不断"的动态韵律呈现出了传统戏剧审美的动态特征。作品不止于呈现传统的审美，更通过导入交互技术，让观者在效仿的过程中感受到京剧艺术的意蕴。

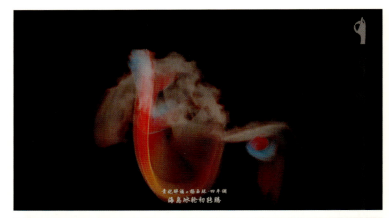

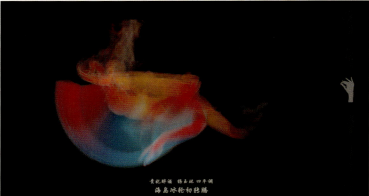

| 视觉传达设计系 | DEPARTMENT OF VISUAL COMMUNICATION | 钱皙妮　主动过期 | 指导教师 – 徐小鼎　李德庚　陈磊　向帆 |

随着网络社交空间的公共化和网络社交压力的增加，社交动态的时效性引起了人们注意。我以微信朋友圈为研究对象，将"社交动态时效性"和"保质期"进行概念与视觉的结合，尝试展现当代人的网络社交焦虑。

| 视觉传达设计系 | DEPARTMENT OF VISUAL COMMUNICATION | 李苗苗 歧变形象 | 指导教师 – 陈磊 向帆 李德庚 徐小鼎 |

通过对新闻中的女性"歧变形象"进行分析和视觉创作，用树脂制作的透镜象征着新闻媒介，人们透过新闻媒介看到的女性形象是被碎片化、标签化、夸张化处理的，是不真实和概括性的。希望此作品能引发观者对女性在新闻中受到的性别偏见现象的深刻思考。

| 视觉传达 设计系 | DEPARTMENT OF VISUAL COMMUNICATION | 杨颖 | 学霸制造 | 指导教师 – 徐小鼎　李德庚　陈磊　向帆 |

人们在网络上会塑造自己想要展现的形象，会为自己打造人设。通过该作品对社会热点话题进行视觉化的分析和再现，解构该现象背后反映出的社会现状与问题，进行设计表达的实验性探究。

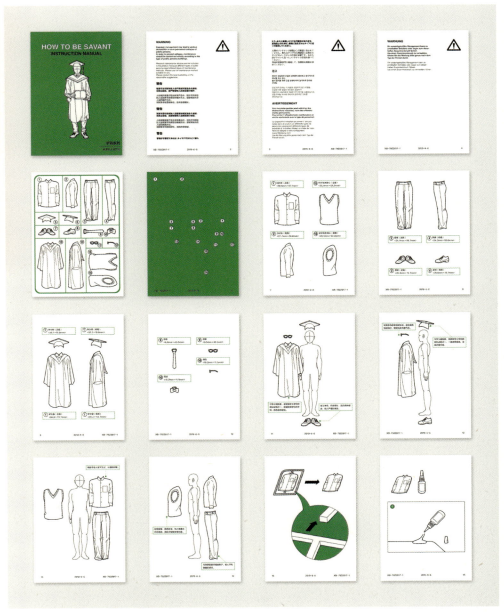

| 视觉传达设计系 | DEPARTMENT OF VISUAL COMMUNICATION | 张源　半生育计划 | 指导教师 – 陈磊　向帆　李德庚　徐小鼎 |

这是一次虚构的思想实验，半生育计划通过基因编辑人类卵子，从而缩短孕期、缩小半生育体体积、限制半生育体成长，为人们的生育梦想提供新选择。是产生了新的生物？还是杀死了一个人类？

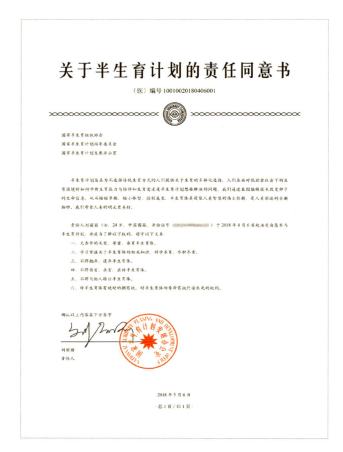

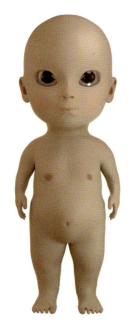

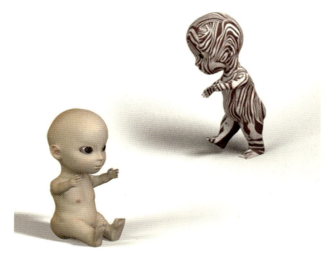

赵玉洁　后真相时代：You are not yourself

指导教师 — 李德庚　陈磊　向帆　徐小鼎

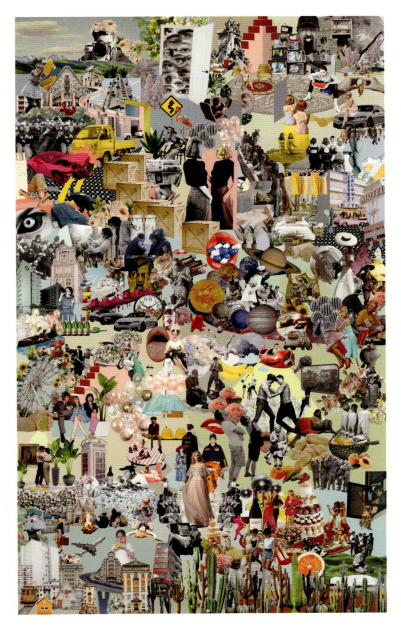

后真相（post-truth）一词在2016年被《牛津英语词典》选为年度词汇，后真相意味着在这个时代，人们更愿意相信自己的感觉，不愿意相信甚至是忽视真相。作品运用拼贴的手法，将多个不相干的元素融合在一张画面上，再在这张大图上用不同的视角截取多张图片，使得每一张图片与前一张之间都形成一个反转。根据自媒体的标题命名规律虚拟新闻标题，虚拟报道内容。

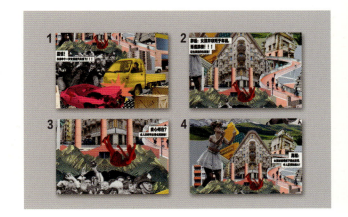

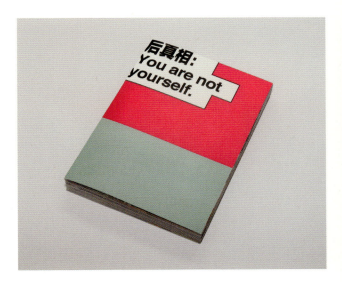

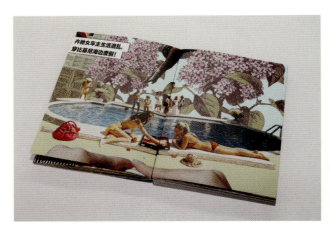

DEPARTMENT OF ENVIRONMENTAL ART DESIGN

环境
艺术设计系

主任寄语

夏天到来，随着草木愈发繁盛，你们——清华美院环境艺术设计系 55 名毕业生（本科生 33 名同学、研究生 22 名同学）迎来了收获季节。我们在美院的展厅中看到你们精彩的毕业设计作品；在答辩会现场听到你们为研究成果进行的学术思辨。这些作品和研究成果是你们在环境艺术设计领域努力探索的结果，是你们数年学习的结晶。这些成果，既为你们收获了期待与褒奖，也为你们启动新的生命远航注入了不竭动力。

在这里，我代表环艺系教师和你们仍在校学习的师弟师妹们寄语你们：今天的成绩很快会变成过去时，你们在今后漫长的生命旅程中，还会遇到更多挫折、失败或是顺利、成功带来的考验，希望你们在这些考验面前，因为自己是清华美院 2019 届毕业生而拥有一种高贵的骄傲与永不言败的品质。

最后，我以一首诗表达对 55 名 2019 届环艺系毕业生的希望：

春风潜入催夏雨，桃李成蹊毕业季。
五十学子日夜忙，开题过后是中期。
三年四载多故事，师生有缘续情谊。
长风破浪会有时，环艺事业同承继。

王壮壮　基于非正式学习行为的家具设计

指导教师 – 于历战

家具设计以公共空间内"非正式学习"为出发点，通过对学生非正式学习状态下的行为研究，根据行为的转换，利用材料的形变，满足多种行为的需求，提高坐姿的舒适度。

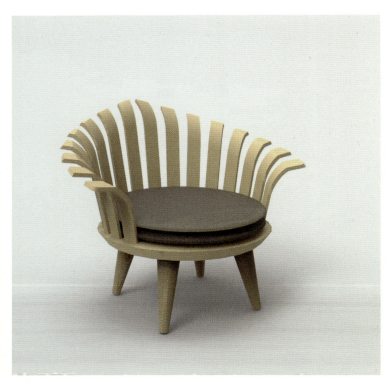
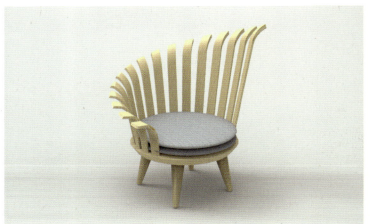

| 环境艺术设计系 | DEPARTMENT OF ENVIRONMENTAL ART DESIGN | 赵瑞 | 异质性元素的重组——以澳门疯堂斜巷文创街区改造为例 | 指导教师 – 管沄嘉 |

本方案通过以网架和具有通透性的材料为媒介，结合一些具有异质性特征的文化元素并通过几何重构手法和参数化的手段对澳门疯堂斜巷的公共景观进行改造设计，将疯堂斜巷重新改造为一个多元融合而开放的文化活动场所。

环境艺术设计系 DEPARTMENT OF ENVIRONMENTAL ART DESIGN | 耿滋遥 | 变幻的异质性——节日活动影响下的澳门历史街区前地适应性设计 | 指导教师 – 管沄嘉

澳门的发展高度依赖着博彩业，如今的澳门将发展目标定位为世界旅游休闲中心，然而在这一新历史起点上有诸多挑战。作者希望能够借节日活动，这一将澳门特有文化多元性体现地淋漓尽致的特征，来拓展旅游业。在前地空间联系周边进行一系列的建筑延伸，例如在特定节日建造一些临时性的架构空间，形成一个体系能够将整个片区联系起来。一方面，去平衡不均衡分布的旅游热度，另一方面，希望它能够为澳门的创造一个能与其娱乐性、多元性相融合的平台，并将澳门独有的文化脉络延续下去。

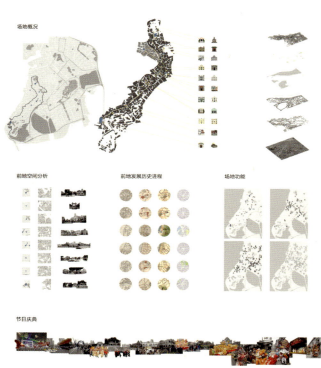

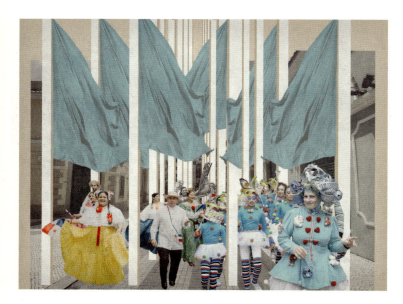

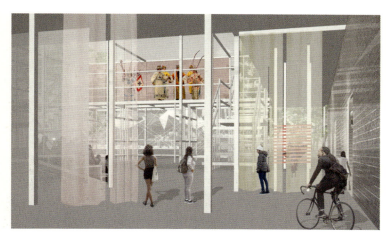

| 环境艺术设计系 DEPARTMENT OF ENVIRONMENTAL ART DESIGN | 钱瑾瑜 | 风景区的小型度假酒店环境设计——以长白山锦江小镇精品酒店设计为例 | 指导教师－苏丹 |

依托长白山神圣、久远的历史文化，以及丰富的自然元素，将自然资源经过提炼运用到酒店及周边环境的设计中，塑造体验自然风光、疗养身心、山地度假等多位一体的度假酒店来阐释"诗意栖居"的哲学主题。

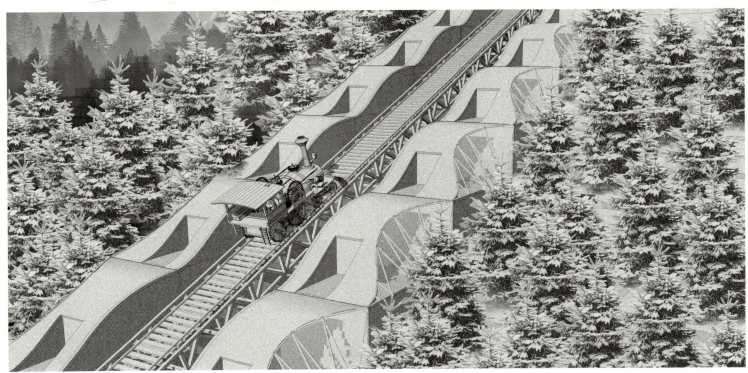

| 环境艺术设计系 | DEPARTMENT OF ENVIRONMENTAL ART DESIGN | 顾紫薇 | "班级"之上——清华附小昌平学校校舍环境设计 | 指导教师 – 杨冬江 |

在"素质教育"的理念广泛被接受，人们重新审视传统的教学空间。该设计从学校楼内公共空间的组织模式及空间形态着手，将传统"工厂式"学校改造为更加开放且具有活力的学生学习生活的场所，促进师生互相融合，培养学生的健全人格。

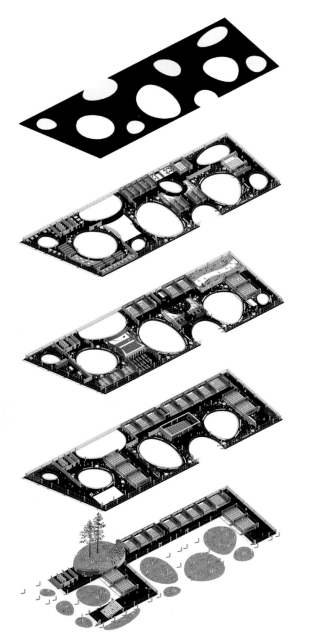

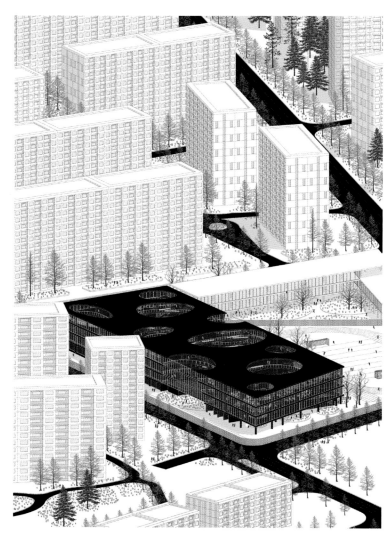

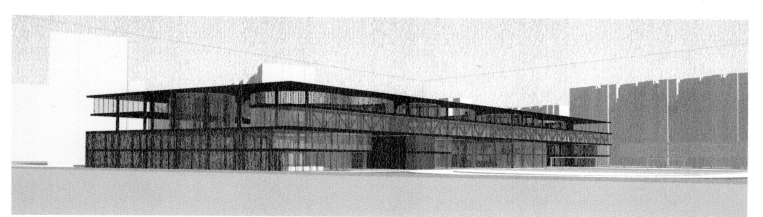

环境艺术设计系 DEPARTMENT OF ENVIRONMENTAL ART DESIGN　　李昱莹　女性视角下的艺术家具设计　　指导教师 – 刘铁军

设计从女性艺术家、设计师的理念与手法出发，分析如何将独特的"女性视角"带入生活与设计中，从而发掘其中蕴含的女性感情和生活经验，进一步诠释独特的女性力量。

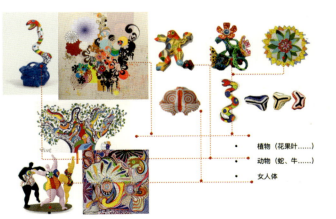

- 环保自然
- 手工艺 人力
- 人-造-物
- 精神 时间

- 植物（花果叶……）
- 动物（蛇、牛……）
- 女人体

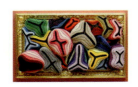

环境艺术设计系 DEPARTMENT OF ENVIRONMENTAL ART DESIGN

孟昭 眼睛中的城市——从观看角度探讨城市环境与视觉的关系

指导教师 – 梁雯

本课题重点探讨视觉时代下观看与城市环境的关系，以视觉设备作为研究入手点，通过观察生活中关于看的行为现象，提炼出当代视觉城市中的四种观看模式：聚焦观看、投影式的放大观看、万花筒式的视觉幻象与屏幕观看，从而生成新的空间设计策略，通过概念性的设计方案来批判视觉化世界的不真实感对人们产生的消极影响。本课题的最终设计成果希望将概念性的空间设计策略运用到未来城市的设计构想中。

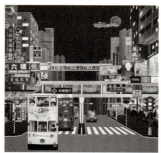

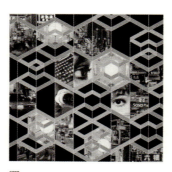

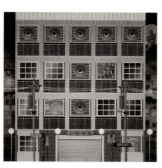

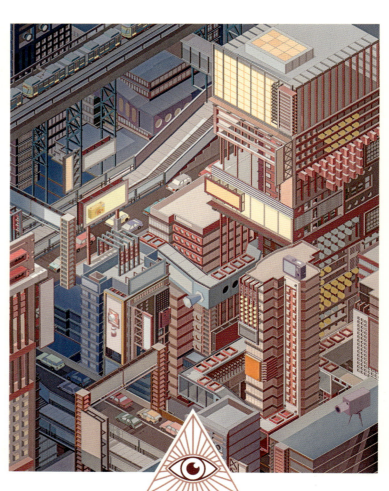

眼睛中的城市

环境艺术设计系 DEPARTMENT OF ENVIRONMENTAL ART DESIGN

徐尚 — All in One——基于藤蔓植物生长特质的艺术化家具设计

指导教师 – 刘铁军

本设计着重研究藤蔓植物独特的生长特性，以及不同特性之间的关系，推导出与生长特性相对应的家具的独特属性。基于家具的材料、结构、形态与空间的关系等，设计一套由藤蔓植物生长特性而推导出的储物与置物功能家具。

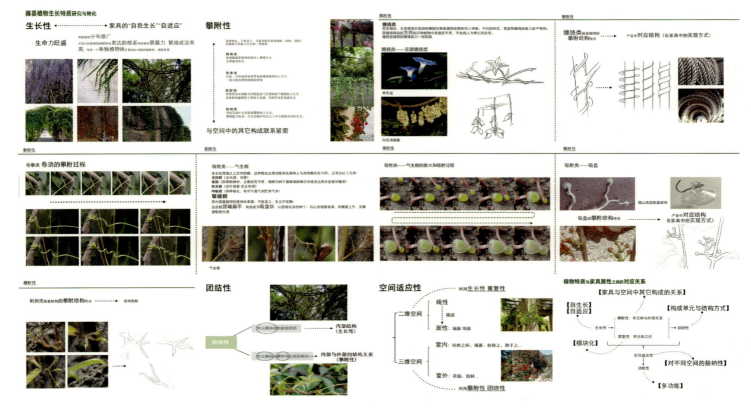

清华大学校园入口与景观带设计探究

环境艺术设计系 / DEPARTMENT OF ENVIRONMENTAL ART DESIGN

彭远歌　指导教师 – 宋立民

对清华大学未来将建设的东一门与周边景观进行设计构想。东一门疏导校内安逸的环境与校外复杂的交通状况。在功能的基础上又构成校园一景，与周边景观带相互映衬，塑造清华气质。

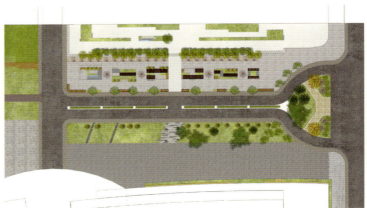
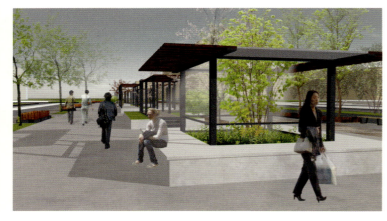
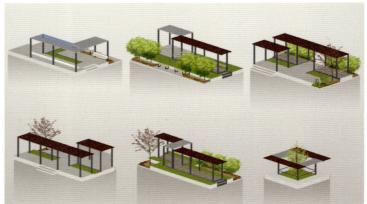

| 环境艺术设计系 | DEPARTMENT OF ENVIRONMENTAL ART DESIGN | 林靖岚 | 当代演艺空间复合化设计研究——国家大剧院舞美基地合成剧场室内设计 | 指导教师 – 杜异 |

现代剧场空间，应当积极融入城市，成为一个开放的艺术场所。该课题集中探讨如何利用复合化设计的手段，去挖掘演艺空间的潜力和活力，使其在应对城市发展的挑战时激发出更多的可能性，并承担起其应有的文化使命。

| 环境艺术设计系 DEPARTMENT OF ENVIRONMENTAL ART DESIGN | 张杰林 | 城市工业遗产的市民空间转译设计——以汉阳铁厂环境改造为例 | 指导教师 – 黄艳 |

通过把生活化场所植入工业基底，使工业遗址形成一个综合性的本土生活集群空间，并从人文关怀和生态修复为切入点展开，尝试重新定义工厂与当代生活的联系，以达到利用性保护和区域振兴的目的，并为工业遗产再生提供一个新的途径。

| 环境艺术设计系 DEPARTMENT OF ENVIRONMENTAL ART DESIGN | 江佩蔚 沙漠临时居住性构筑物建构研究 | 指导教师 – 陆轶辰 |

本设计意在通过对"撒哈拉传统建构文化"以及"现代临时建造技术"的研究，找到基于在地材料并适应沙漠居住环境的建构形式，并在此基础上围绕"建构"这一核心进行与现代结构、材料相结合的建造试验，寻找当下甚至未来沙漠居住方式的最优解。

环境艺术设计系 DEPARTMENT OF ENVIRONMENTAL ART DESIGN

杨艳

基于旧城区居民生活方式建筑内外空间设计

指导教师 – 宋立民

该设计以北京前门东区旧城区的原住民为主要服务人群，同时考虑游客这一全体，创造一种既能满足原住民现代生活诉求又能延续该地区的历史脉络并促进旧城区可持续发展的空间模式。

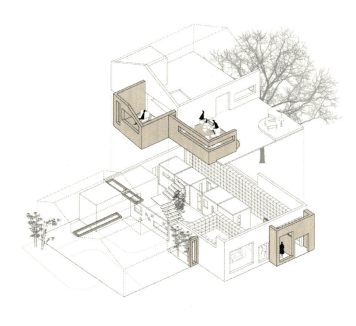
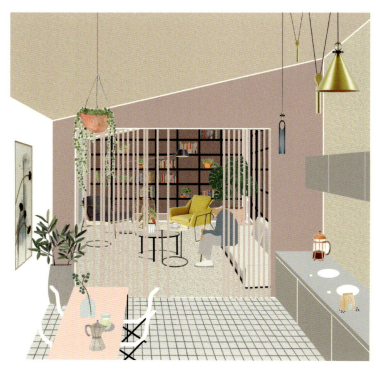

环境艺术设计系 DEPARTMENT OF ENVIRONMENTAL ART DESIGN

向欢　"山林"茶室——北京马连道旧厂房改造

指导教师 – 刘北光

"山林"茶室是一个旧厂房改造设计，位于北京市马连道茶城。该设计在前期研究茶文化的背景下，结合场地现状及现代文化需求，在繁华的城市之中，利用现代化材料及设计手法打造一个闲适安静且适用于当代都市人士的现代茶文化交流空间。设计主要包括建筑结构改造、植入新的构筑物及新型材料营造空间、室内陈设等部分。

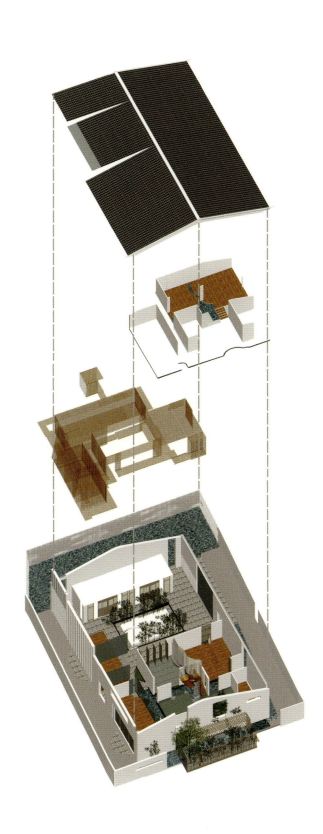
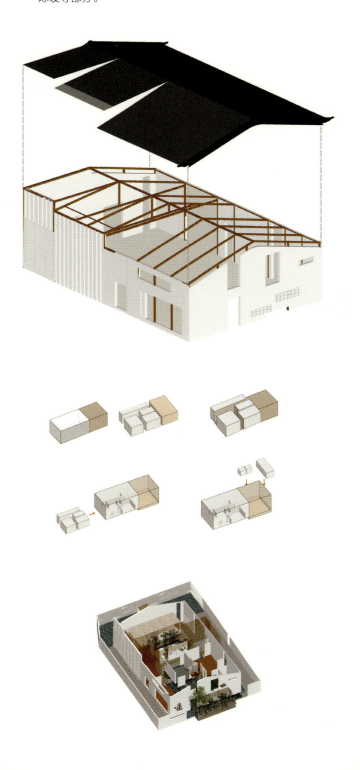

环境艺术设计系 DEPARTMENT OF ENVIRONMENTAL ART DESIGN

王文武 物质性重构——从赛博格身体构造探讨新的建筑可能

指导教师 – 梁雯

虚拟性的强势发展，无疑对依赖物质基础的建筑学是一次降维的打击，在这种背景下，建筑的物质属性在不断消解，人们对于建筑空间的认识也在物质与虚拟之间不断游走。该作品试图通过从人类身体的物质性消解过程中，探寻人类进入后人类身体的种种途径，并以此作为建筑学的参照，试图帮助建筑学在调解物质与虚拟的关系中，建立起新的秩序。

方凌英 — 行为需求对开放式空间中家具设计影响的研究——"pebble chair"公共座椅

指导教师 – 于历战

家具设计概念——流动性家具

此次家具的设计意向是绿洲里的卵石,希望给学生提供能够舒适的休闲空间。为了满足人与人之间的环境心理需求,家具能够自由流动,不仅自由组合成形,而且还能与陌生人保持一定的距离。

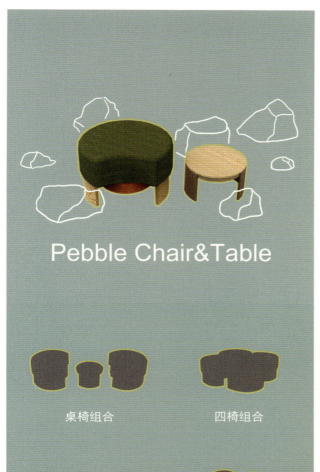

异质性介入——澳门南益工业大厦改造计划

刘馨煜　　指导教师 - 管沄嘉

20世纪60年代起，澳门进入了工业发展的快速时期，兴建了大量工业用途大厦，90年代后期因澳门回归与城市转型等原因，不少厂商将工厂搬迁至内陆，大量工厦随之闲置甚至废弃，闲置工厦与居民生活严重脱节。迄今为止工厦活化计划已启动十年而效果大多不尽人意，工厦改造成为澳门亟待解决的问题之一。

本方案将异质性思考引入工厦改造议题，从而使得工厦改造不仅能与社区对话，并且能与城市独特的异质性精神内涵发生共鸣，希望以此为工厦活化计划提供更有价值的环境设计视角和问题解决方案。

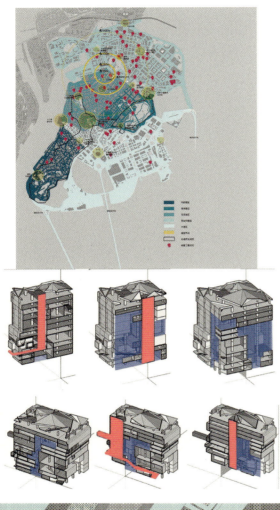

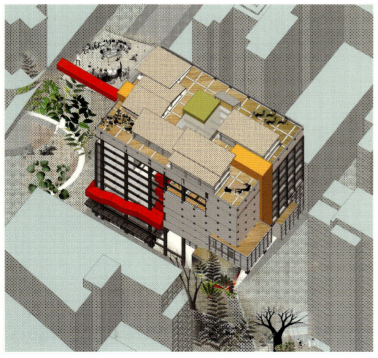

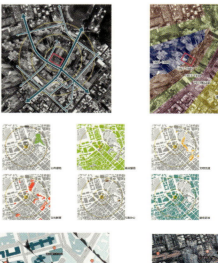

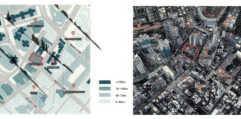

赵维宁　针对初级社会群体的民宿设计

指导教师 – 刘北光

初级社会群体在共同旅行的过程中，呈现出与特殊的群体内部关系特征与空间需求。设计尝试通过空间设计的手段满足人群独特的需求，进而进一步引导和促进人群内部关系。

| 环境艺术设计系 | DEPARTMENT OF ENVIRONMENTAL ART DESIGN | 郭轩妤 共生校园 | 指导教师 – 杨冬江 |

共生原为生物学概念，指不同种类的生物共同生活在一起的现象。在当代，透过生物共生现象，人们认识到共生是人类之间、自然之间以及人与自然之间形成的一种相互依存、和谐、统一的命运关系。校园教育和家庭教育对于独立人格的培养是至关重要的。在该设计中主要围绕校园与社区、城市、家庭和学生的关系展开，使校园成为一个社区活力的中心。

张振勇 — 志怪文化引导下旅游体验空间规划——嵊山岛、后陀湾荒村为例

指导教师 – 涂山

在我国城市，伴随着主题 IP 市场化的逐步发展，具有特色的主题 IP 引导下的旅行规划成为人们活动放松的迫切需求。但是由于我国目前市场没有比较成熟的 IP，所以希望找到有挖掘潜力的具备亚洲特色的文化 IP。

本次课题主要通过对亚洲志怪文化这一丰富传奇体系的深入研究与展开。首先梳理丰富志怪文化中的叙事逻辑，从中提取其基本的叙事框架，结合文献与旅游测评探寻原场地的历史文化背景，寻找契合志怪氛围环境节点。进行旅行体验的重构规划，将人们的旅游行程结合村域场地精神进行重构。在游线合理规划下，寻找场地和情节逻辑的核心之处进行主题空间的独特体验设计。

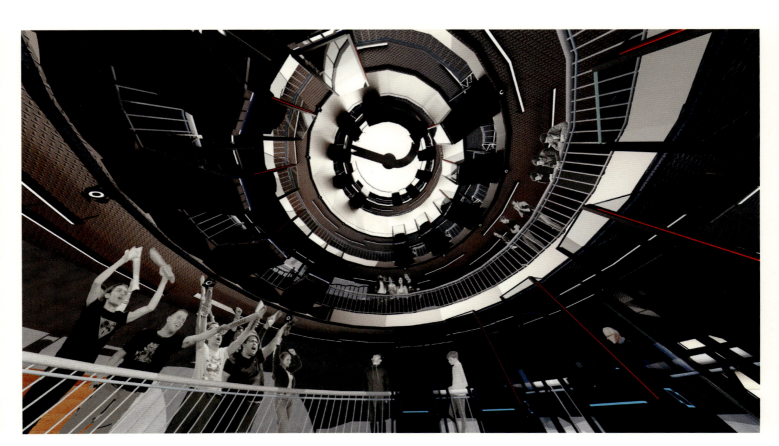

吴聃　生命之轮

指导教师 – 陆轶辰

撒哈拉沙漠，这个世界上最不适宜生物生存的地方，也曾是一片繁茂的热带雨林。由于太阳周期的影响，地球气候也越来越极端。该设计作为气候研究站，将密切关注地球气候的变化趋势，同时探讨如何在撒哈拉沙漠中实现生存资源的最优分配。

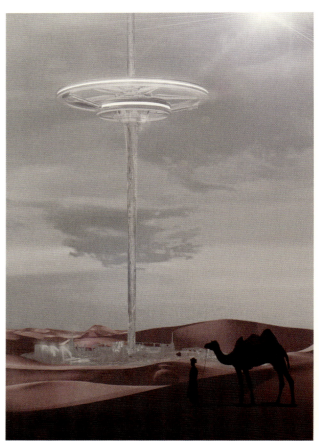

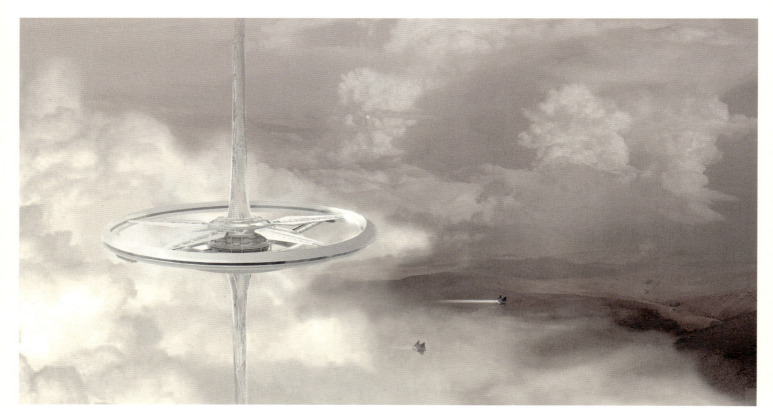

罗柳笛　种子城市——瓦迪阿希坦之种　　指导教师 - 陆轶辰

瓦迪阿希坦是撒哈拉史前海洋萎缩消失之地，本方案通过在地表以下植入城市的方式，为地表腾出资源再生的空间与时间，以平衡资源过度使用的问题，探讨如何在撒哈拉的极限环境下实现未来可持续的人类栖息地设计。

环境艺术设计系 | DEPARTMENT OF ENVIRONMENTAL ART DESIGN

伍汶奇　现实与虚构——多重情境下的物质空间重塑

指导教师 – 梁雯

这是三个装置般的室内空间，目的是通过空间使人获得情感幻象般的体验，同时对总体空间的概念进行设计尝试。

空间是感情的符号化载体，空间之间的连接洞口允许观看者的视线在其中循环穿梭，构成情感与意识的自由通道，在三个装置内触发的情感结合观者的经验，在想象的填充下完成体验。空间影响着人的情感，人们使用着空间，空间也在反向操控着人们，空间元素蕴含了特定的行为意义在内。通过室内空间三个装置的现实与虚构的对比，体现亲密关系在物质空间的距离与心理上的破灭。

薛雅芸　山行間

指导教师 – 刘铁军

作品设计以传统编织与家具设计为主题，结合工艺、材料、质感，探讨传统编织的表现力并从中提取设计元素，利用软性和硬性编织材料进行实验，在保有传统编织结构特征的基础上呈现其在现代家具设计中全新的表达方式。

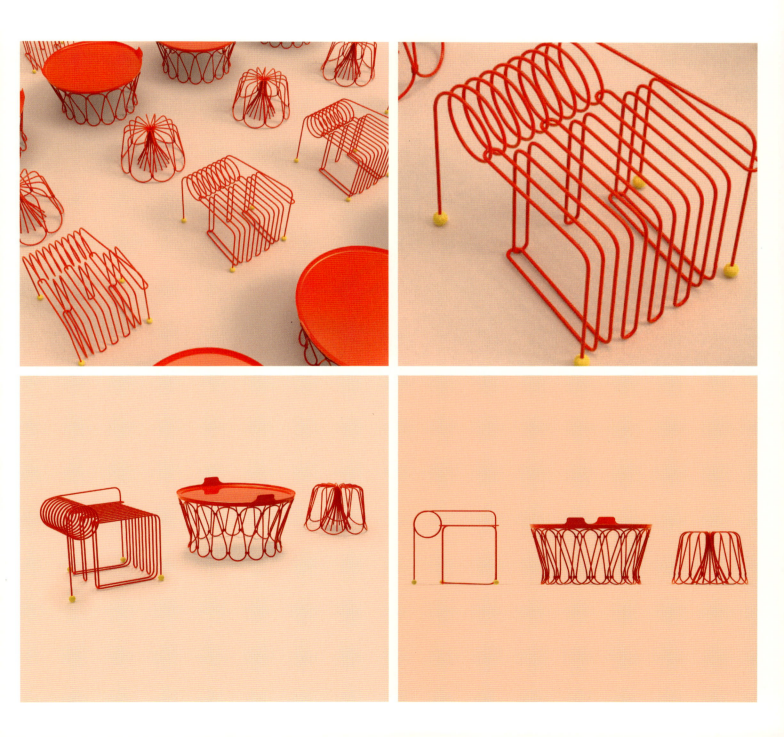

环境艺术设计系 DEPARTMENT OF ENVIRONMENTAL ART DESIGN

刘妍言 高密度城市下市井花园环境空间营造——以汉口广兴里社区为例

指导教师 – 黄艳

"市井花园"体系和社区居民的日常生活紧密结合，是糅合了传统邻里关系特征、本地商业文化特质、老社区生活方式的产物。充分利用和组织各个边角旮旯的空间塑造碎片化的花园，形成平面和立体的穿插，从而提升社区内公共空间的生态品质及个人体验。

| 环境艺术设计系 | DEPARTMENT OF ENVIRONMENTAL ART DESIGN | 谭玉霞 | 基于白族地域文化——洱海天域民宿设计 | 指导教师 – 刘北光 |

本作品以白族文化为切入点，提取特色的生活方式运用到民宿设计中。并对天域洱海独特的山地地形分析，创造一种呼应关系，形成一所具有场所感的民宿空间。

环境艺术设计系 DEPARTMENT OF ENVIRONMENTAL ART DESIGN

余佩霜 可持续弹性景观生态基础设施与乡村振兴——以重庆卧龙河区盐矿旅游开发为为例

指导教师 – 黄艳

将耕作景观与乡村经济相结合，使项目成为一个极具乡村地域特色的大地景观，同时是一个感受乡村野趣和科普盐矿知识的体验性景观。结合生态、水利、农耕、文化等策略，通过景观塑造来复兴经济活力，增加乡村经济类型。

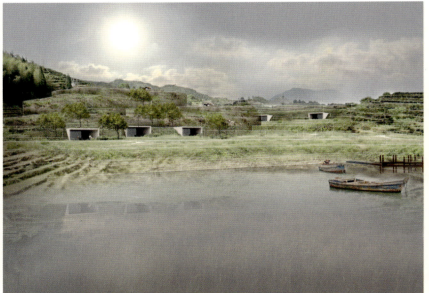

Cultural Heritage
The intangible cultural heritage in Dianjiang is rich.
The Chongqing intangible cultural heritage such as corner carving, bamboo weaving, lifting work, and stone grinder are representative regional cultural heritage.

| 环境艺术设计系 DEPARTMENT OF ENVIRONMENTAL ART DESIGN | 王晓雯 | 高校公共空间里学习行为与家具设计研究——"Mariposa"私密性公共座椅 | 指导教师－于历战 |

家具设计概念——私密性家具

为了满足学生在公共空间单独学习的学习行为和公共空间里学生对私密性的需求，因此使用了单体座椅为主要设计的作品。考虑到学生平时学习的时长，从结构和材料方面提高椅子的舒适度。而多个单体座椅通过不同的组合可以满足多人讨论的学习模式。最终以"蝴蝶翅膀"的形态起名为"Mariposa"，是西班牙语里"蝴蝶"的意思。

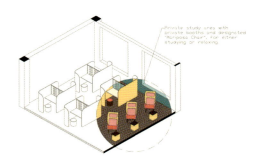

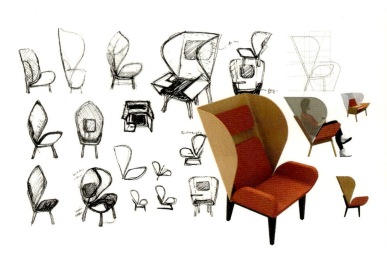
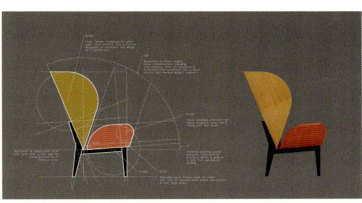

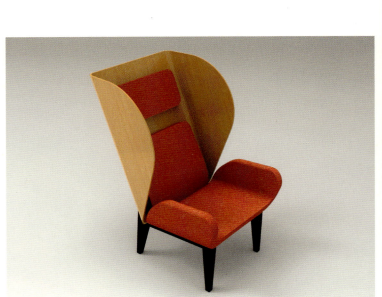
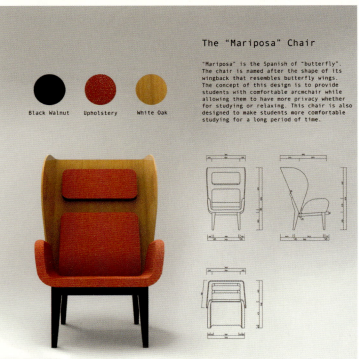

The "Mariposa" Chair

"Mariposa" is the Spanish of "butterfly". The chair is named after the shape of its wingback that resembles butterfly wings. The concept of this design is to provide students with comfortable armchair while allowing them to have more privacy whether for studying or relaxing. This chair is also designed to make students more comfortable studying for a long period of time.

Black Walnut | Upholstery | White Oak

滨江公园景观设计研究——以宜都长江江堤景观设计为例

金智源　　指导教师 – 杜异

本毕业设计以宜都长江江堤景观设计为例，结合宜都市城市特点及宜红文化将该项目建设成有文化特色，集观赏、体验、休闲、体育、娱乐为一体的城市公园。

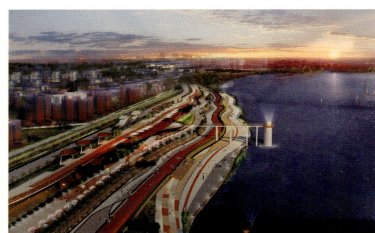

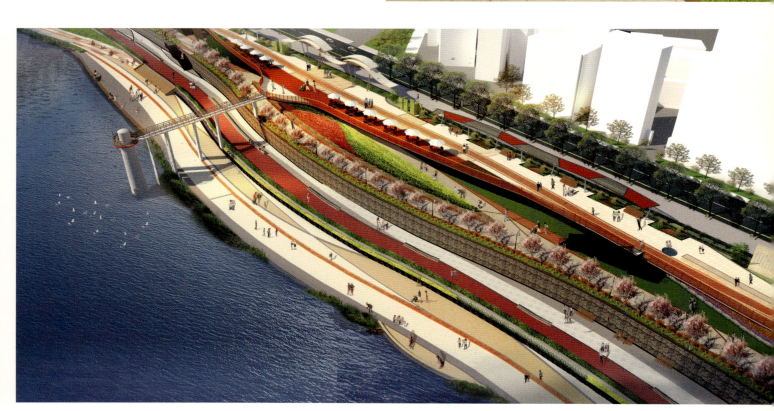

| 环境艺术设计系 DEPARTMENT OF ENVIRONMENTAL ART DESIGN | 朱夏颖 以分享模式为基础的共享空间设计 | 指导教师－宋立民 |

这是以分享为主题的共享住宅。该作品以对未来生活方式与空间的思考为前提，主要着眼于通过住宅空间内的分享和共享，恢复沟通和融合的面貌。

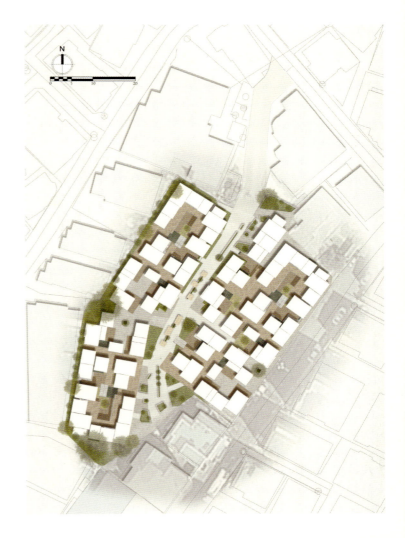

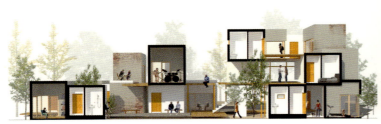

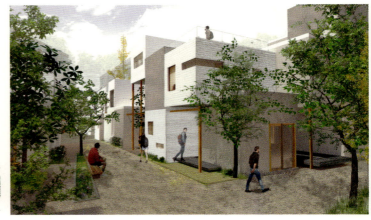

环境艺术设计系 DEPARTMENT OF ENVIRONMENTAL ART DESIGN

安北辰 — "群落精神"在城市联合办公空间设计中的实践探索

指导教师 – 杨冬江

随着现代化城市建设的发展，联合办公在城市上的应用越来越广泛，为探索"群落精神"在城市联合办公空间中的实践，将以社区公共性为基础，尝试以全新视角探索城市联合办公空间。联合实用性、艺术性以及经济性，寻求研究问题的现状、新概念的基本定义、研究方法的分析及发展趋势进行相关研究，并将研究内容联系实际，以北京金五星科技园为例进行毕业设计。

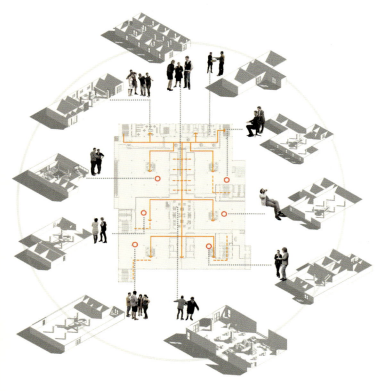

| 环境艺术设计系 DEPARTMENT OF ENVIRONMENTAL ART DESIGN | 宋子辰　《神秘博士》主题商业空间设计 | 指导教师 – 涂山 |

设计以《神秘博士》作为研究对象，寻找最适合该作品的设计与营销方法，打造集购物、休憩、展示于一体的《神秘博士》商业综合体，提升作品在国内的知名度，为宣发活动提供硬件基础。

志怪文化引导下旅游体验空间规划——嵊山岛、后陀湾荒村为例

高斯宇　　指导教师 – 涂山

在我国城市，伴随着主题 IP 市场化的逐步发展，具有特色的主题 IP 引导下的旅行规划成为人们活动放松的迫切需求。但是由于我国目前市场没有比较成熟的 IP，所以希望找到有挖掘潜力的具备亚洲特色的文化 IP。

本次课题主要通过对亚洲志怪文化这一丰富传奇体系的深入研究与展开。

首先梳理丰富志怪文化中的叙事逻辑，从中提取其基本的叙事框架，结合文献与旅游测评探寻原场地的历史文化背景，寻找契合志怪氛围环境节点。进行旅行体验的重构规划，将人们的旅游行程结合村域场地精神进行重构。在游线合理规划下，寻找场地和情节逻辑的核心之处进行主题空间的独特体验设计。

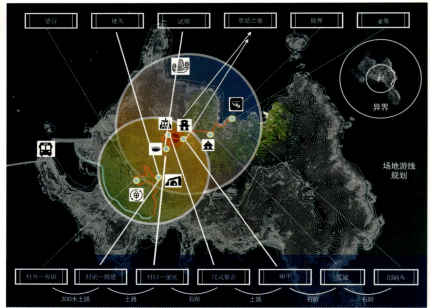

DEPARTMENT OF
INDUSTRIAL DESIGN

工业设计系

主任寄语

当下的设计较之以往任何一个时期都呈现出复杂、多样和不可预知性。全球化与技术社会给设计教育和设计实践带来了全新的挑战，当人工智能、大数据、非物质文化遗产、老龄化等诸多变量不断影响和冲击着设计学科建设的维度和设计人才培养的知识结构时，高等院校在教学环节所进行的课程改革与教学优化的各种探索，需要毕业设计的舞台进行集中检验。

清华大学美术学院工业设计系作为国内最早进行工业设计教学、研究、实践的学科平台，致力于培养能够应对全球化挑战的创新设计领导者，近年来的毕业设计重点关注培养学生利用设计创新手段对新技术进行整合应用的能力；对未来社会、文化、商业语境中的技术进行产品定义的能力；面向当下社会问题探索解决方案的能力。因此，在今年的毕业设计中，你会看到年轻学子们面向老龄化社会需求的智能可穿戴设备的创新应用、对于人造皮肤新技术的创新性产品化定义、对材料引发的健康与环境问题的系统思考等。这些探索与实践，将会带给这些未来的设计领军人物全新的职业视野，更会为全球产业的突破创新注入新鲜的思路。祝愿2019届的毕业生们在新的旅程中，用青春与设计全面拥抱全球化新技术的曙光！

赵芷漪　智能药盒系列产品

指导教师 – 王国胜

本课题主要希望针对的是 45~65 岁未退休的中年 2 型糖尿病患者进行创新产品设计。以提高该年龄段患者服药依从性为目的，设计一套智能药盒及相关系列产品，帮助中年糖尿病患者更好地进行糖尿病自我管理。

肖珺　老人行动辅助轮椅

指导教师 – 刘振生

在中国人口老龄化背景下，针对老年人下肢出现行动障碍的问题，使用轮椅作为行动辅助载体，借助外骨骼等技术，尝试设计辅助站立式轮椅。

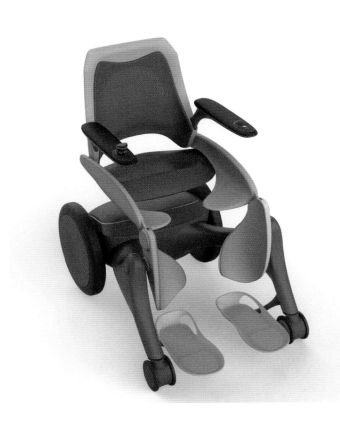

| 工业设计系 | DEPARTMENT OF INDUSTRIAL DESIGN | 陈瑶 | Free Walk 老年人助步器设计 | 指导教师 – 刘振生 |

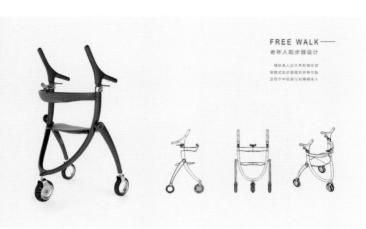

本产品是基于老龄化背景，针对中轻度行动障碍的老年人出行不便的现象进行探索创新，该产品目的是提高老年人出行频率、改善出行方式，并且含多种功能，帮助老年人出行。

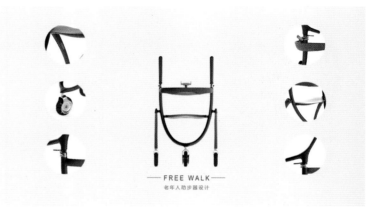

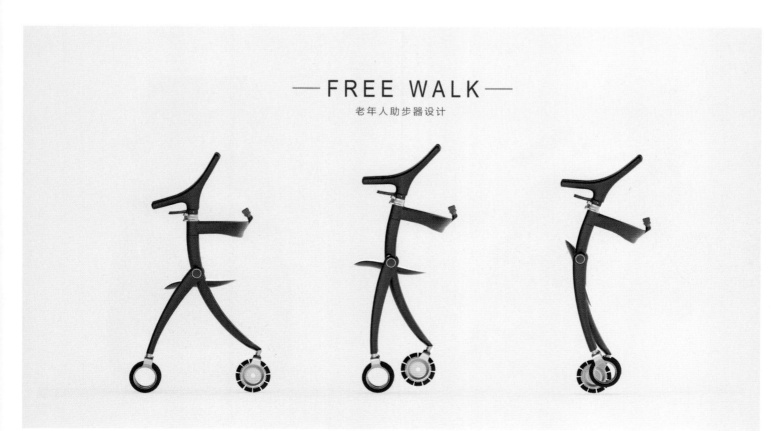

李国荣　Well-being Checker

指导教师 – 杨霖

为现代社会设计的多功能身体检测仪。由于环境对它的影响很小，因此在大部分的场合上能够使用。简单的使用方法以及短暂的检测时间不仅方便了个人的使用，还能结合自助终端机，为郊区人群提供优质的体检服务。

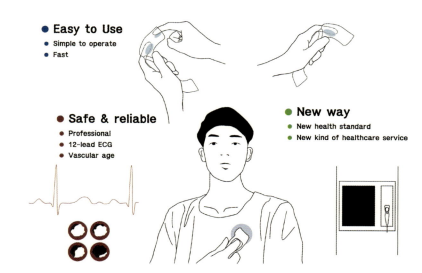

本设计是基于光学检测与生物电信号技术的多功能健康检测仪。根据检测项目在30~300内，可以得到血管年龄、血糖、心理状态、心电的相关数据。这种小巧的形态与简单的使用方式方便了个人与护士的使用与携带。结合自助终端机，还能为广大地区的各种人群提供优质的体检服务。为将来的医疗体系智能化打好基础。

全俊永　Sonosher

如今微塑料已成为危害我们身体健康的物质之一。针对一人家庭，Sonosher 利用超声波技术，把衣物洗的更加干净并不产生褶皱，简化的流程将会改变从前的洗衣习惯——积累脏衣物后一起洗掉的习惯，让使用者每天都能穿戴干净的衣服。

王子梁　针对老年人群的信息化陪伴设计

指导教师 – 王小义

所依系列物联网设备设计以宠物机器人为系列设备算力核心、数据节点，以智能眼镜为语音交互点、即时信息交互媒介，以智能手环作为体征监测、触感交互媒介；系列设备旨在为老龄人群提供与信息社会更简单直观平易近人的交互渠道，并架构建立起以"陪伴"为核心的产品服务体验。

| 工业设计系 | DEPARTMENT OF INDUSTRIAL DESIGN | 王宏利 | 基于老龄化社会的社区公共健身设施 | 指导教师 – 刘新 |

该课题对老龄化社会背景下的社区健身设施再设计进行探究与思考。设计的出发点是解决老年人在社区健身方面的隐性需求，社交性、轻运动、亲子互动、适老化是该产品的设计定位，旨在通过健身器材满足老年人的社交需求、老人与儿童互动需求。

基于脑成像技术的应用研究及产品设计解决方案

任俏俏　　指导教师 – 赵超

通过设计放于救护车内的小型脑部微波检测成像仪，将诊断和救治方案提到病发现场或救护车中进行，提高救治时效性，优化急救系统，使救护车更具有"移动医院"的概念。设计定位在便携、易操作、小型化的新型智能医疗诊断设备。

产品系统 Product system

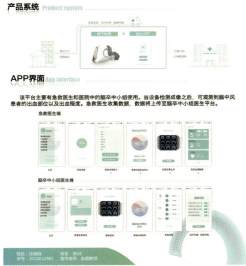

APP界面 App interface

该平台主要有急救医生和医院中的脑卒中小组使用。当设备检测成像之后，可观测到脑中风患者的出血部位以及出血程度。急救医生收集数据，数据将上传至脑卒中小组医生平台。

急救医生端

脑卒中小组医生端

爆炸图 Exploded Views

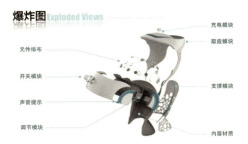

元件排布　　充电模块
开关模块　　取放模块
声音提示　　支撑模块
调节模块　　内层材质

产品细节 Product details

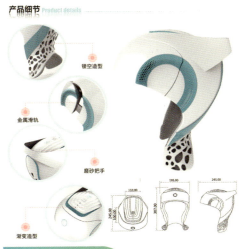

镂空造型
金属滑轨
磨砂把手
渐变造型

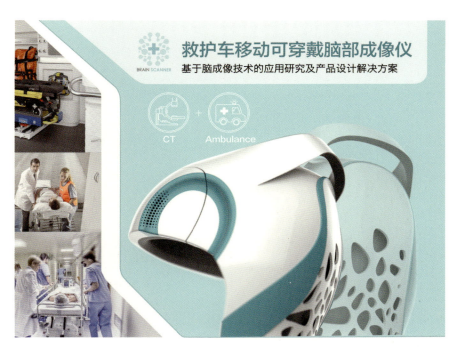

草图分析 Sketch

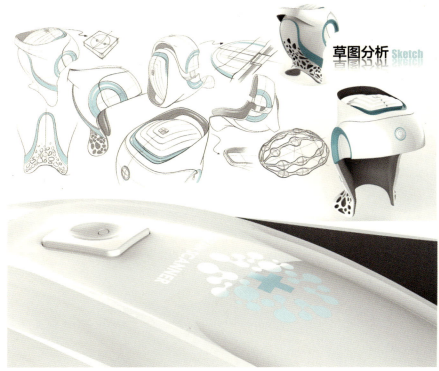

工业设计系 | DEPARTMENT OF INDUSTRIAL DESIGN

梁晶晶 — 基于汗液检测技术的可穿戴产品设计研究与解决方案

指导教师 – 赵超

为老年人设计的健康关爱解决方案，洞察用户需求出发，结合汗液检测技术，提供设计解决方案，让老年人更加轻松容易地了解自己的健康状况，让亲属和医疗机构更好地关爱帮助老人。

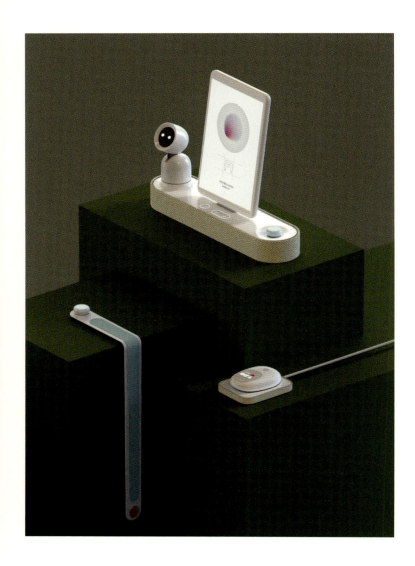

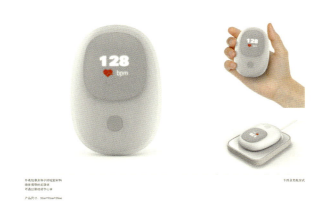

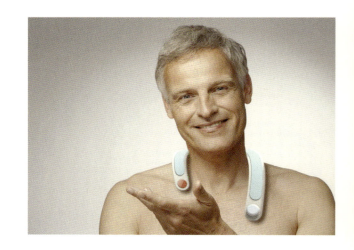

DEPARTMENT OF INDUSTRIAL DESIGN

工业设计系

张瑞竹 — 基于城市即时配送系统的可穿戴搬运背负系统设计

指导教师 – 蒋红斌

设计意在通过对针对搬运、背负行为的配送工具的再设计，为外卖配送赋予新的叙事，同时也使外卖配送环节更高效安全、更人性化、更富有职业自信，兼讨论劳动异化论与工业化生产的矛盾及策略本质主义式的转化方案。

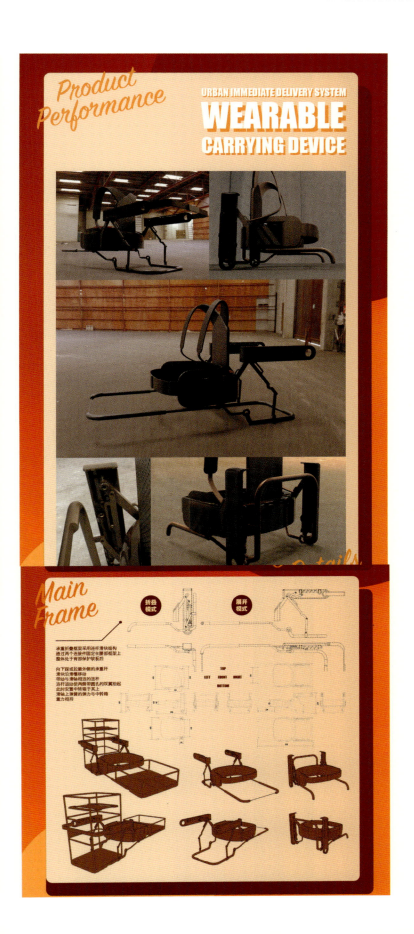

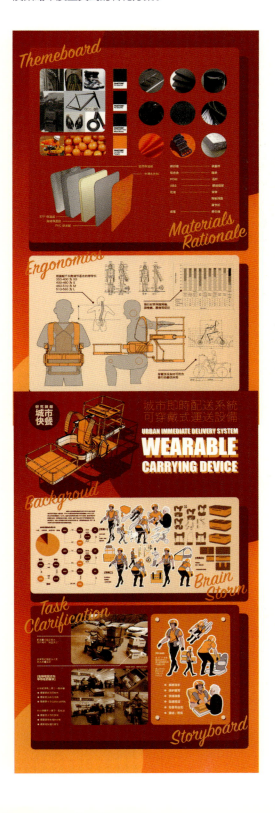

| 工业设计系 | DEPARTMENT OF INDUSTRIAL DESIGN | 曹欢 | 基于水泥材质的艺术衍生品设计 | 指导教师 – 张雷 |

尝试通过研究水泥材质的特性和成型工艺，将自然和人造融入我的产品设计，使水泥这种沉重材料得以焕发出新生命力，呈现特殊的美感与年代记忆。

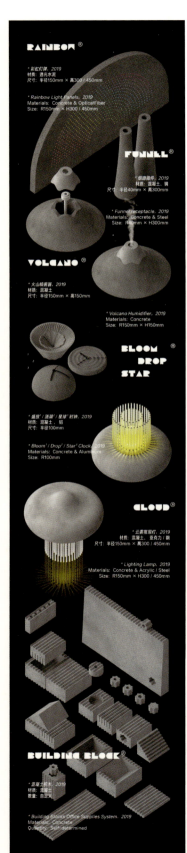

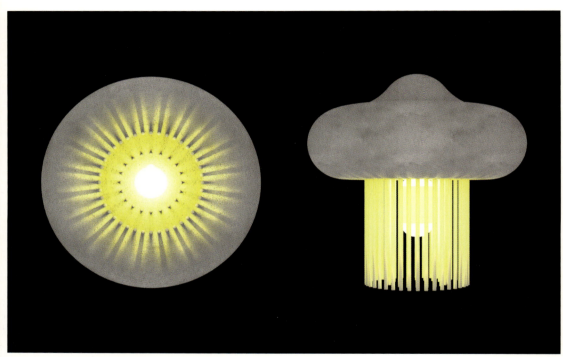

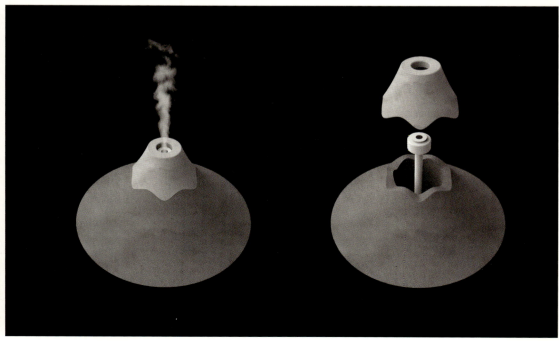

曹志成　以科学原理为基础的科技馆衍生品设计　　指导教师 – 张雷

以坐落于北京的中国科技馆作为起始点，从科学原理出发，调研了大量科技馆衍生品的相关数据，深入分析了衍生品的主流消费人群特征，从产品角度从新定义了科技馆衍生品的概念，探讨了科技馆衍生品产品化的可行性，结合对设计的理解与思考，将先进的感应技术与乐器结合进行了相应的产品化设计。

程鹏辉　Axis 家用智能健身车设计　指导教师 – 杨霖

"智能 + 健身"：Axis 智能识别人体数据后，通过智能调控把手、座椅和脚踏之间的关系，实现纠正用户的姿势、满足不同骑行需求等功能，提升家用健身车的使用体验。

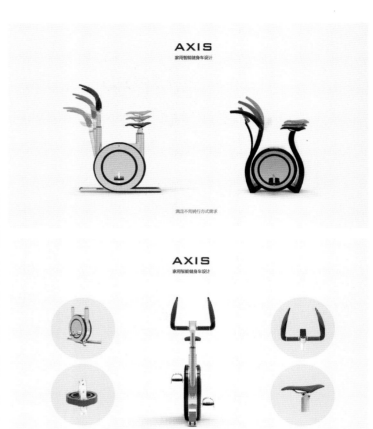

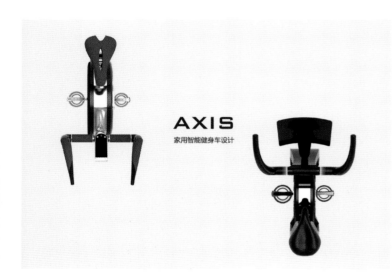

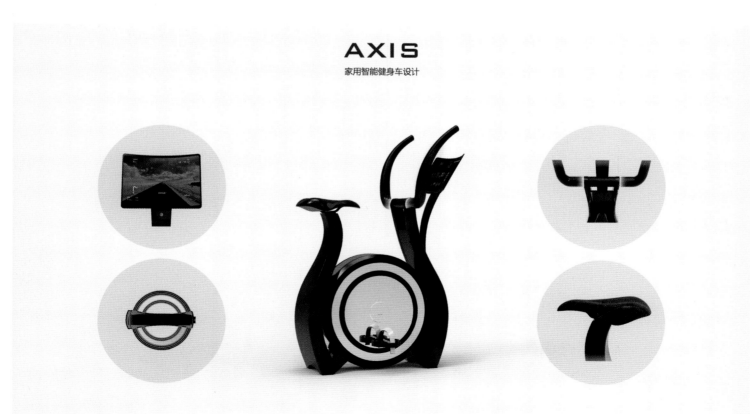

金延航　老年糖尿病服药依从性产品服系统设计

指导教师 - 王国胜

该产品针对居家养老环境中，70~80岁高龄自理老人，减少患者服药治疗难度，达到提升服药依从性的目的。

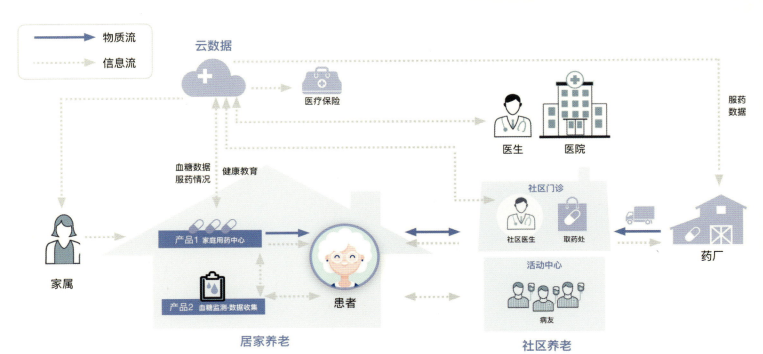

谢盈芳　老年人家用健身车

指导教师 – 刘振生

基于老龄化社会背景，针对老年人运动健身的需求与特点，选择家用卧式健身车进行设计，使老年人能够更加安全有效可靠地锻炼身体。

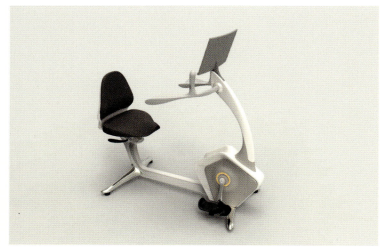
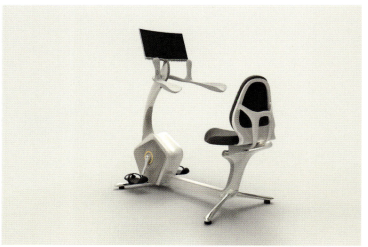
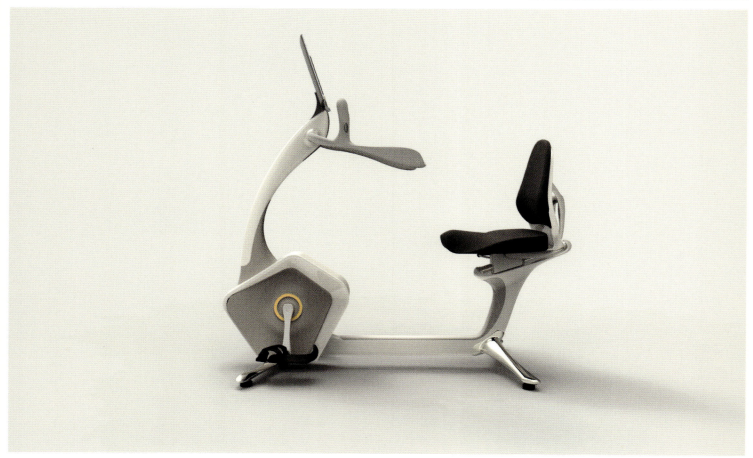

| 工业设计系 | DEPARTMENT OF INDUSTRIAL DESIGN | 柳璇璇 | 大学生取餐一体化平台 | 指导教师 – 蒋红斌 |

因为宿舍环境的限制，大学生订餐后通常将餐品暂放在宿舍楼下，产生了杂乱、被盗、遗忘等问题，且外卖大多使用塑料包装，产生大量白色污染。本产品中有三个主要模块：取餐柜、临时用餐台、垃圾分拣箱，通过规范外卖取餐与对外卖垃圾的分拣收集来解决上述问题。

| 工业设计系 | DEPARTMENT OF INDUSTRIAL DESIGN | 柳仁哲　24节气与饮食文化国际展 | 指导教师 – 刘强 | 140 |

对未接触过这一伟大非遗文化遗产（二十四节气）的人们给介绍古代人认为大自然的方式与生活方式，然后给提醒暂时忘记了人们，最后我希望在瞬息万变的现代社会上的人们感受虽然陌生，但是可以了解自然的韵律。

陈卓颖 　中国非遗剪纸国际巡展　　指导教师 – 马赛

为了使古老的剪纸艺术再次散发活力，同时以中国剪纸为载体将中国文化传播到世界，《中国非遗剪纸巡展》通过剪纸这一艺术手法展示中国传统文化与民俗，展览共有6个部分，让观众在参观时感受中国剪纸艺术，了解中国文化。

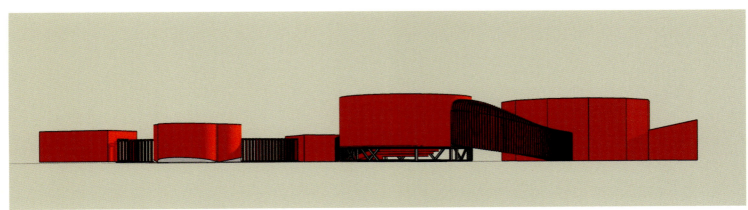

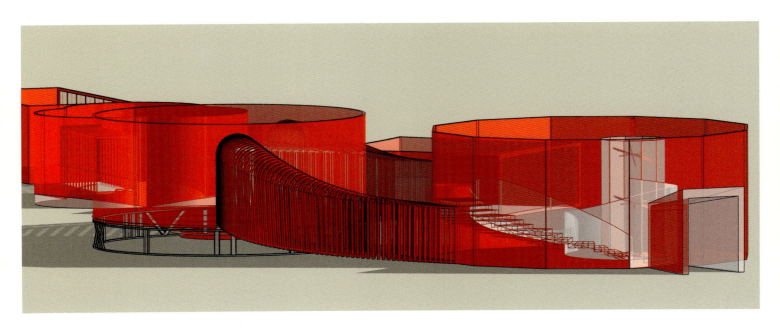

陈乃睿　"一带一路"背景下茶文化展示设计研究　指导教师 – 范寅良

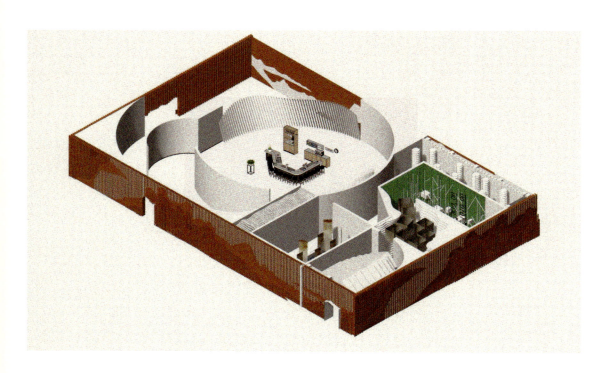

基于"一带一路"背景下，如何将中国茶非遗文化更好地走出去。研究了解世界各地的茶文化，讲好中国茶和茶文化的故事。

何乐仪　Abacus Design

工业设计系 / DEPARTMENT OF INDUSTRIAL DESIGN

指导教师 – 刘强

本设计从推广珠算文化出发，旨在使 3~6 岁的儿童正确了解珠算文化，并对其产生兴趣。由于此展览面向国际化群体，所以将展示空间置入到国际机场，使展览受众更加全面，展览内容的传播更加高效。

黄飘仪　清凉之道——美食街上的凉茶降火之道

指导教师 – 马赛

源远流长的凉茶文化孕育于岭南一带，经过上千年的发展传承，到 2006 年入选非遗，加上它所蕴含的养生文化，使其成为受人喜爱的健康饮品。本次毕设我将以凉茶为主题进行国际化展示活动如何在市井的美食街上展开的设计研究。

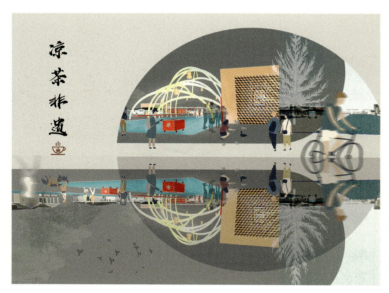

| 工业设计系 DEPARTMENT OF INDUSTRIAL DESIGN | 赵晨辉 古琴音乐艺术展示设计研究 | 指导教师 – 周艳阳 |

聚焦于古琴音乐艺术本身，策划一个为期366天的古琴音乐艺术展。作者从环境、受众和展示互动等方面探讨了如何普及古琴音乐。

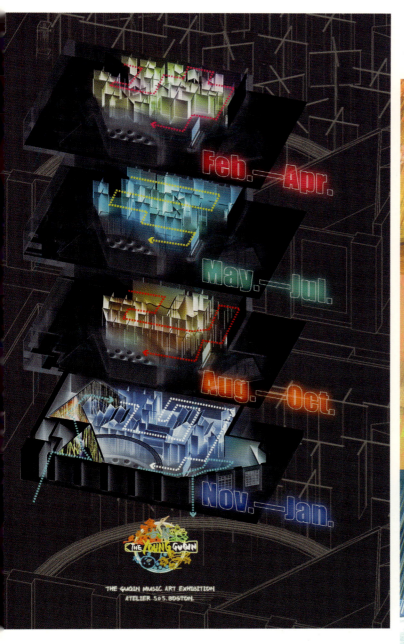

工业设计系 DEPARTMENT OF INDUSTRIAL DESIGN

梅进杰 影子太极——体感交互装置在太极拳文化展览中的应用研究

指导教师 – 马赛

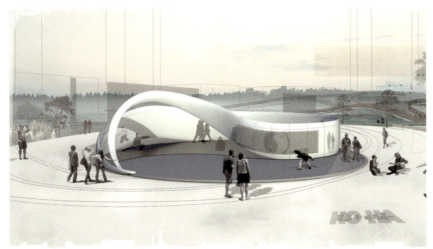

空间以太极图一半的元素为造型，由太极拳的文化为切入点，提取文化中的"阴阳变化"、"虚实对立"、"刚柔并进"等核心意象，并用可视化、具象化和趣味化的手法来呈现，表现出太极拳中"对立与统一"的变化特点。

刘谦 — 中国非物质文化遗产世界展——鱼拓技艺展示设计研究

指导教师 – 范寅良

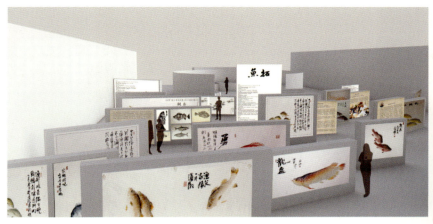

策划沿我国海岸线重点城市及港口的巡航展览，以鱼拓技艺为主展线，以我国其他海洋文化（非遗项目）为副展线，展览我国的海洋渔文化，促进传统文化的对外交流，提升对海洋污染、自然环境保护的关注度。

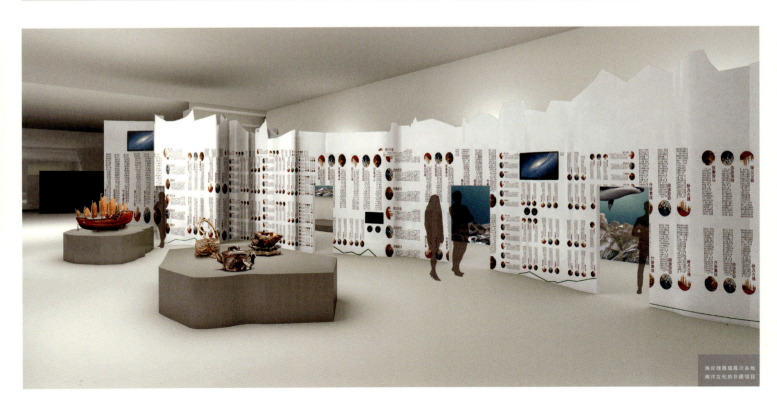

工业设计系 DEPARTMENT OF INDUSTRIAL DESIGN

周天 国际视野下中国非遗文化推广研究——以广东醒狮为例

指导教师 – 刘强

本毕业设计以广东醒狮的现代国际精神为基点，将广东醒狮的造型艺术与当地俱乐部文化、纹身文化相结合，设计以城市为单位的展示运营方式，在多国多地俱乐部巡回展出，最终完成面向国际的文化输出。

| 马诗琪 | 社区节气日历 | 指导教师 – 刘希倬

为了将二十四节气融入到现代城市生活中，以及契合年轻人的社交取向，设计了一场快闪展览，这场快闪展览可以在短时间内拆装组合，并且展览场所本身会发生形态变化，就像社区里的一个日历一样提示人们节气的到来。

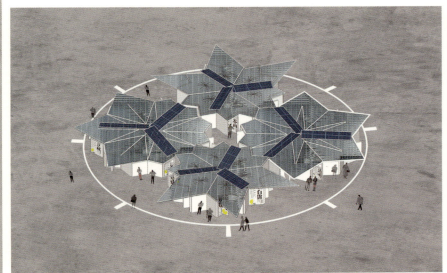
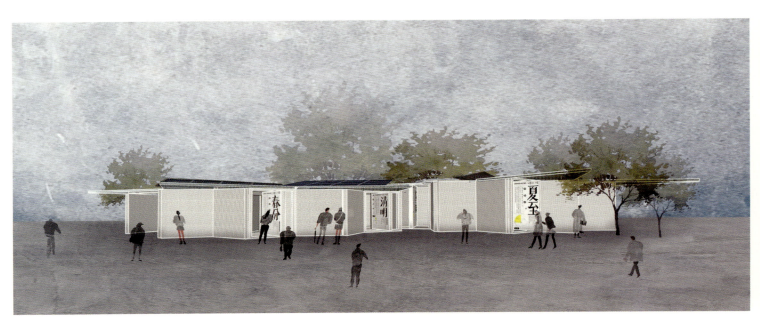

姜姚倩莹　非物质文化遗产唐卡展

指导教师 – 范寅良

唐卡是藏族传统艺术的主要形式，凝聚着藏族群众的信仰，是藏传佛教最具特色的文化符号。非物质文化遗产是中华民族的情感积淀，是传承历史的重要途径。

| 工业设计系 DEPARTMENT OF INDUSTRIAL DESIGN | 王宸　"崂山民间故事"临时性展示设计 | 指导教师 – 刘希倬 |

在东亚地区进行的短期巡回装置类展示设计。以崂山民间故事为题材和源泉，与当下加班文化盛行和社会压力不断加重的现状进行结合，在展现崂山民间故事魅力的同时也引发人们对于现代生活方式的思考。

| 工业设计系 | DEPARTMENT OF INDUSTRIAL DESIGN | 魏芸砚 珠算国际推广展示 | 指导教师 – 周艳阳 |

向人们展示珠算的基本算法、历史、魅力以及当代意义。展览通过互动的方式初步学习算盘使用方法，目的是使人们看完展览对珠算产生简单的了解与兴趣，发扬推广这项世界非物质文化遗产。

| 工业设计系 | DEPARTMENT OF INDUSTRIAL DESIGN | 吴佳芮 | 叙事性环境中的体验空间：以华佗五禽戏国际展览为例 | 指导教师 – 史习平 |

基于研究内容，运用动作与图形的抽象转化思维，形成合理的体验性展示空间，放大展示空间对非遗内容的传播效应。通过梳理展览内容，形成展览逻辑后，借助所置入的公共环境的叙事特征完成展览逻辑的整体布局。

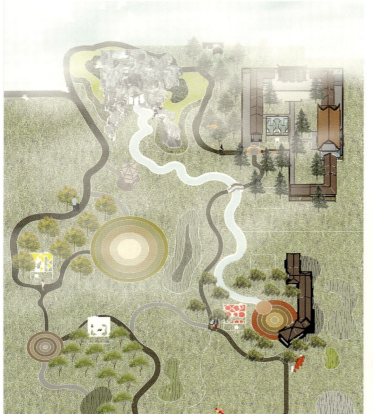

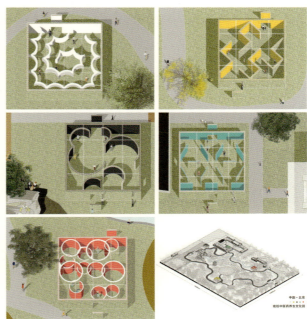

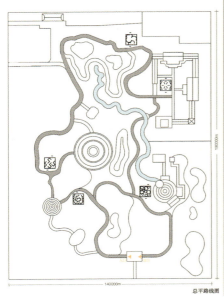

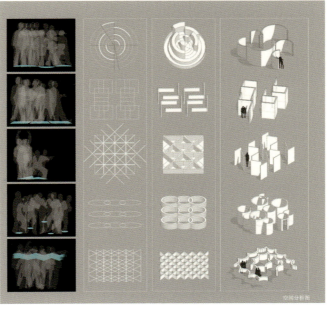

| 工业设计系 | DEPARTMENT OF INDUSTRIAL DESIGN | 张伊 | XIAN——自贡井盐的移动展示设计 | 指导教师 – 史习平 |

自贡井盐的生产工艺被称为"中国石油之父",而随着盐业经济的没落,这种伟大也被隐藏了起来。此次展览以移动展示为载体广泛普及井盐,展示内容将从观众熟知的盐帮美食切入,进而挖掘背后的生产技艺。井盐从未离开。

朱奕安 基于可持续时尚的香云纱国际展示设计

指导教师 - 周艳阳

将"可持续时尚"作为香云纱文化与异质文化的共鸣点，以当下时尚浪费与时尚污染作为展览的起点展开叙事，随后引出香云纱绿色环保、历久弥新、可持续时尚等价值。展览分为时尚贩卖机、服装乐园、真实的代价、一片香云纱四个章节。

| 工业设计系 DEPARTMENT OF INDUSTRIAL DESIGN | 郑炜升 皮影艺术的模块化展示设计研究 | 指导教师 – 刘希倬 |

这是一个基于模块化空间的公共商业空间临时展。本次展览旨在探寻博物馆以外的皮影艺术展示的可能性，并从商业空间人群动机的角度出发，通过兴趣引导，让观者利用闲暇时光在模块拼接的空间中游览，体验中国皮影艺术。

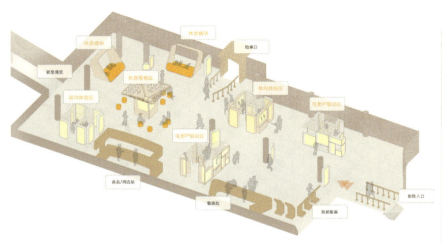

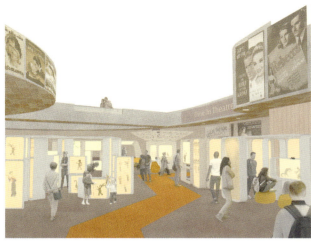

皮影艺术的模块化展示方法研究
Research on modular display method of shadow puppet

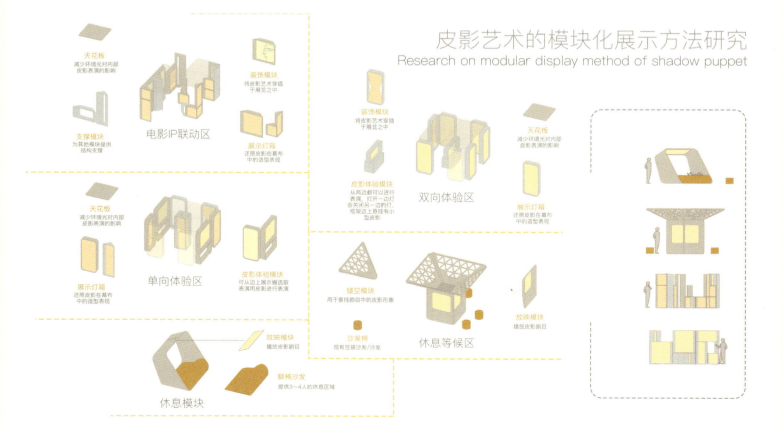

王欣雅　一形一味，一物一材——基于豆腐工艺的叙事性展示研究

指导教师 – 史习平

本展览是豆腐传统制作工艺为依托的叙事性展示空间。在空间形态上以豆腐中肽链的微观变化构成空间；在展示内容上结合互动装置等载体讲述豆腐的制作工艺，使观者接受五感的刺激，拥有沉浸式体验。

希望以豆腐为一点影射，使观者得以一窥几千年蔚为大观的历史传承。

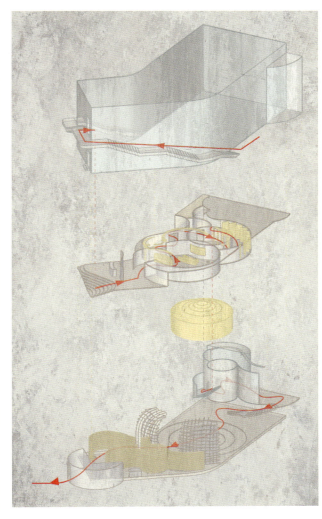

王潇潇 — 养老机构用糖尿病自助取药服药管控服务产品

指导教师 – 王国胜

这是一套为养老院内患有糖尿病的自理老人设计的，便于老人取药、园区物业监督以及医院管控老人慢性病情况的服务型产品设计，由自助包药取药机、随身智能药盒和取药机打印的配套使用的药板组成。

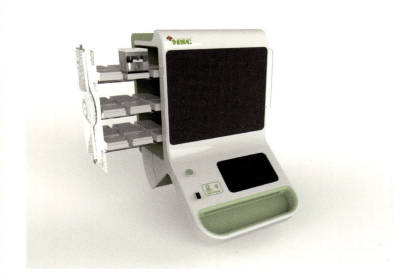

DEPARTMENT OF ART AND CRAFTS

工艺
美术系

主任寄语

在这个火热的毕业季,首先要祝贺工艺美术系2019届毕业生顺利地完成学业,走向新的、更加广阔的舞台!

长期以来,工艺美术系立足继承和弘扬中国传统文化艺术,吸收世界各国艺术精华,提倡以人为本的工艺美术文化,提倡学术研究能力和艺术创作能力并重,培养了大量从事艺术创作和工艺美术设计、教学、研究与管理的专门人才。2019年工艺美术系毕业硕士研究生8名,其中涉及玻璃艺术、纤维艺术、漆艺术、纤维艺术四个专业方向。本科生14名,其中涉及金属艺术、漆艺术两个专业方向,毕业作品是同学们四年来学习成果的综合汇报,也是对工艺美术系教学工作的一次全面检验。与往年相比,今年的毕业作品呈现方式更加多元,既有源于传统手工艺的创造演化,也有当代性、实验性的观念探索,更有基于个人生活体验的研究展现,通过不同的材质选择,诠释出对当代工艺美术的理解和感悟。可以说每件作品都承载着同学们的理想和希望,每件作品的背后都凝聚着工艺美术系的老师和同学们辛勤耕耘的汗水、不懈的努力与执着的追求。

对于2019届毕业生而言,"毕业"是你们艺术生命的一个崭新的起点,你们即将走入社会,那将是一个更广阔的舞台,希望所有的同学能在新的舞台上充分展示自己的才华,为自己的理想而努力奋斗。相信,在不久的将来学院将以你们的才华和你们在社会上所取得的成就而骄傲、自豪!

工艺美术系 DEPARTMENT OF ART AND CRAFTS 褚林青 午时花 指导教师 – 杨佩璋 162

《午时花》：朝花，午时观，夕时拾，在二十多岁的年纪希望借脑中或清晰或模糊的记忆物象表达对人生的追溯。

| 工艺美术系 | DEPARTMENT OF ART AND CRAFTS | 白阅雨 | 秩序的光.剧场
秩序的光.屏风
负片的空间
莫高悦色 | 指导教师 – 程向君 |

瓦灰、蛋壳和漆在拱形的剧场中生长、表演、循环。在这里它们有着自己的生命体系、规则秩序和时空观念、一个与观者不同维度的空间。推光黑漆的温润光泽仿佛有生命般的映射、吸纳着周围的环境，它们在看着我们的世界。

漆通过反复的叠加、材质的组合、质感的"梳理"，能呈现出丰富，又有着微妙光泽、质地、冷暖变化的黑。画刷的移动、手的触摸与重复的时间的累积，让这一单纯的材质在画面中产生了空间的光的变化。

这个看似规整的长方体实则是扭曲、变形、不成立的。进入这个盒中的荒诞空间，黑漆的自然痕迹如同一个无法直接用手触碰，轻薄甚至脆弱的老旧负片，它是盒中的另一个尺度，一个新的维度。

拱形的样式和其中的结构源于莫高窟的壁画和色系的提取，但重新组合后却有了维度的改变，拱形内部的细节与结构产生安静却是向上的仰望感，外底色的机理显出环绕的韵味。借着对敦煌图象的改造并生出"陌生"的空间感来。

工艺美术系　DEPARTMENT OF ART AND CRAFTS　杨帆　充气球　指导教师 – 潘妙

以充气的橡胶制品为灵感，橡胶制品是工业化的产物，价格低廉同时在生活中非常普及，在感官上带给人一种亲切、轻松、愉悦的感觉。

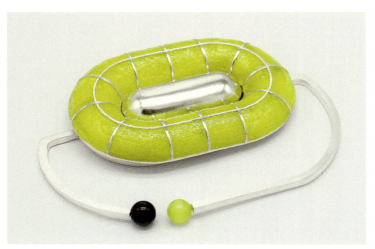
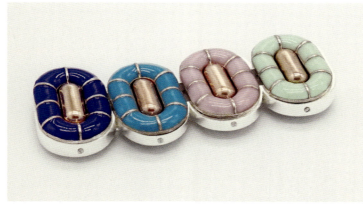
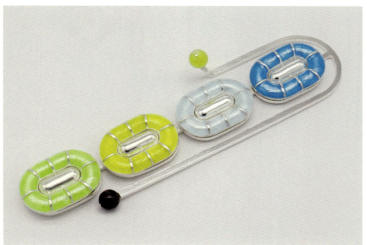
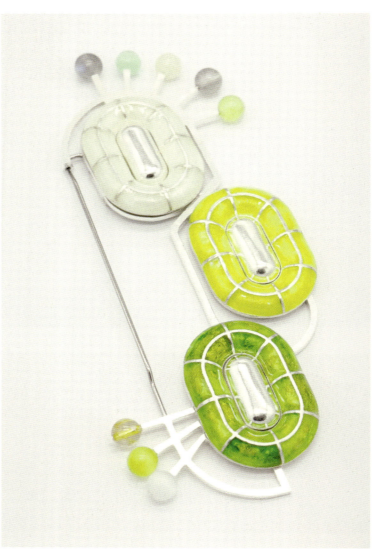
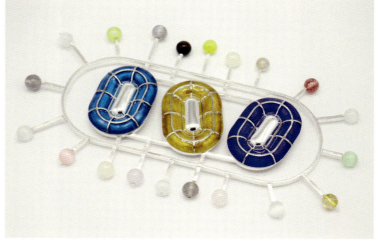

| 工艺美术系 | DEPARTMENT OF ART AND CRAFTS | 蒋卓 折 | 指导教师 – 唐绪祥 |

以植物的根、茎、叶、果实、种子的形态以及自然界的水等元素与植物的关系为灵感来源，将金属折叠和植物形态相融合，也将珐琅与钛的色彩融进作品，用金属表现了植物的形态与色彩的绚烂。

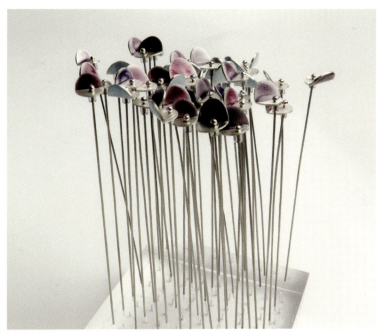

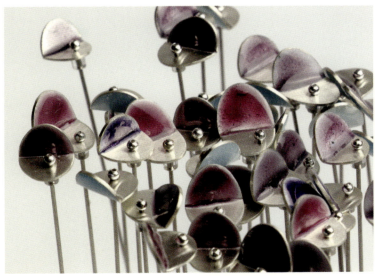

杨颂磊　网·跃动

指导教师 – 唐绪祥

本作品是运用钛金属透空珐琅和钛金属电解等工艺完成的首饰，表层由网格状的钛片和不同色彩的透空珐琅构成，下层为不同颜色电解后的钛金属片，不同的质感和颜色相互映衬，表现出一种理性中的跃动感。

胡楠　《窒息》·系列　　指导教师 – 李秉孺

社会的畸形观念如泥石流袭来，给人造成极大压力。基于这样的社会背景，我选择创作一份释放某些压力的作品。

工艺美术系 | DEPARTMENT OF ART AND CRAFTS | 刘家豪　曲 | 指导教师 – 王晓昕

以乐谱与音符为创作灵感，让其相互交织、合奏又有切断使其充满整体的节奏感与韵律。来展现一段作者四年如歌曲般的大学时光。

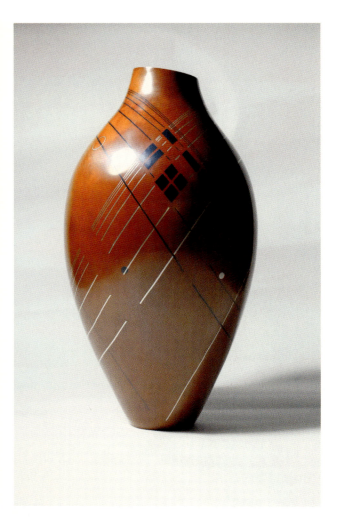
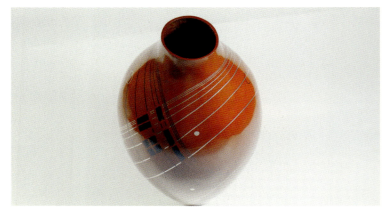

工艺美术系　DEPARTMENT OF ART AND CRAFTS　刘清　致亲爱的 Z　指导教师 – 程向君

"每当想起那些阳光灿烂的日子，就忍不住分享与你。"采用书信的形式，记录自己的记忆与见闻。有一个共同的元素——七星瓢虫，是因为总能想起入秋时的秋高气爽，瓢虫趴在叶子上的样子。

朴宣暎　韩文与壶

指导教师 – 王晓昕

作品设计灵感来源于首次出现韩国文字的《训民正音》。组成韩文的子音与母音都有它独立的读音，他们根据韩文语法的排列方式，组成文字。本人利用韩文的这一特点，壶身设计成韩国文字中的 14 个基本子音，壶把手则是韩文中的 10 个基本母音，可以任意组合连接，使壶的造型能够变换的同时，其读音也会随之变化。

许悦　迷

指导教师 - 王晓昕

从当下社会日渐普遍的焦虑现象出发，作品想要抓住这种隐藏的情绪，探索焦虑情绪的视觉化呈现。网状结构的形式语言中线与面的界限不再清晰，这种模糊的边界在表达精神、情绪、梦境时让观众产生代入感，从而在静止中产生与观众的精神交互。

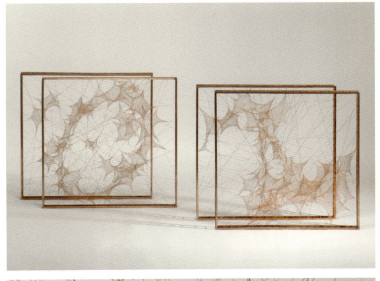

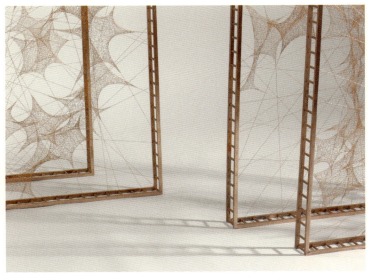

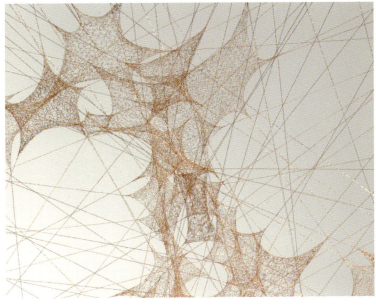

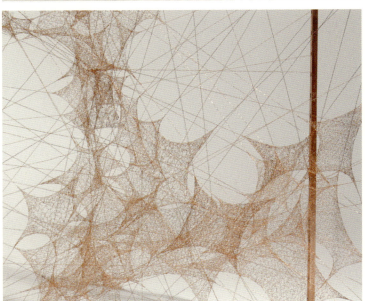

杨学谦　碑

指导教师 - 王晓昕

器物的造型灵感来源于苏东地区现代建筑和前南斯拉夫时期建造的纪念碑。将现代建筑中常见的结构穿插、移位、偏转等元素导入到器型的设计中，并对抽象化后的典型现代建筑结构进行解构和重构，通过绘制大量的草图，进行多轮方案研讨后，最终形成了《碑》系列作品。

| 工艺美术系 | DEPARTMENT OF ART AND CRAFTS | 杨慧超 序诗 | 指导教师 – 程向君　李秉孺 |

一件件简单的乐器是客观而独立存在的个体，因此我从乐器本身独有的造型美感出发，在追求漆的特性与趣味性的过程中，运用漆材料与众不同的色彩表现力，表达出独特鲜明的形式美感和具有节奏感、韵律感的视觉效果。

| 工艺美术系 DEPARTMENT OF ART AND CRAFTS | 王婧颖　重生、追溯 | 指导教师 – 潘妙 |

玉琮是离我们生活非常遥远的文物，我希望通过现代的语言再去描绘它，进行一场跨越时空的对话。同时将许多传统工艺运用到创作中，希望探索在工艺与造型上的突破。希望向观赏者展现出我脑海中的中国元素。

《伪装》是以人格面具为主题进行的首饰设计探索。将面具形态和无实体的人格结合设计，使作品展现现代人的社会生活心理，以实现人格面具和内在自我的和谐。《星云》系列首饰是我由个人联想到宇宙，依据星云的构成和形态创作而成的。

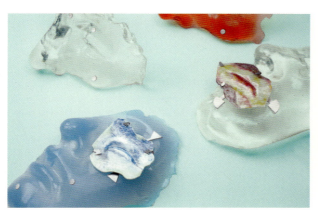
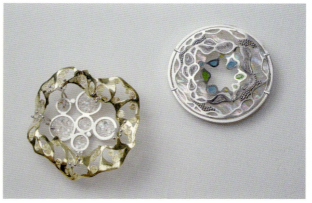
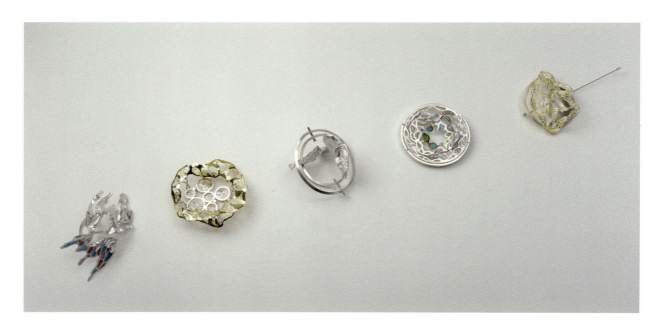

DEPARTMENT OF INFORMATION ART & DESIGN

信息艺术设计系

主任寄语

2019年初夏,信息艺术设计系新一届的毕业生们迎来了他们的毕业作品展。本届信息系毕业生,有49位本科生,分别来自摄影、动画、信息设计三个专业,以及数字娱乐设计第二学位专业。有34位研究生,来自于信息艺术设计交叉学科、科普硕士及艺术硕士等多个培养项目。我谨代表全系所有的老师们,对各位同学的顺利毕业表示热烈的祝贺!

同学们,在过去的几年中,你们不断超越自我,追求创新。在这个难忘的过程中,你们的努力是咱们信息艺术设计系发展的强大动力。我们为你们而自豪,而骄傲!谢谢同学们!

在本次毕业展中,你们的作品呈现了多样化的风格。既有别具一格的摄影作品、引人深思的动画短片,也有新颖有趣的交互设计和给人带来独特体验的交互装置艺术。同学们,希望你们能把作品创作过程中的思考和快乐与更多的人分享。

同学们,信息艺术设计及其相关领域发展迅猛,具有知识更新速度快、工具和方法日新月异的特点。希望你们在毕业之后,仍然坚持学习,自我提高,谦虚谨慎,不断前行,做一个终身学习者!

同学们,走出校门,你们将面对一片更广阔的天地。希望你们在创新的道路上,坚持理想,不忘初心。祝愿同学们在未来的日子里取得更大的成就!

还是那句话:常回来看看!

谢谢!

| 信息艺术设计系 | DEPARTMENT OF INFORMATION ART & DESIGN | 刘思辰 | 《跟我来》——纹影戏剧互动装置 | 指导教师 – 冼枫 |

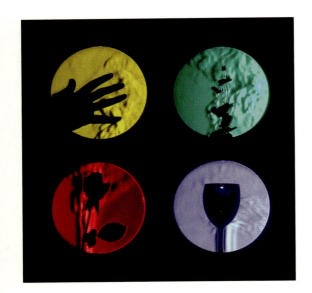

该作品是基于希腊神话"纳西索斯"的纹影互动装置，由献祭盒及祭奠道具构成。道具分别代表各个与纳西索斯生前有羁绊的角色。用户将道具放入盒内献给纳西索斯，感受一段空气与光影构成的神秘仪式，听到纳西索斯的隐藏心声。

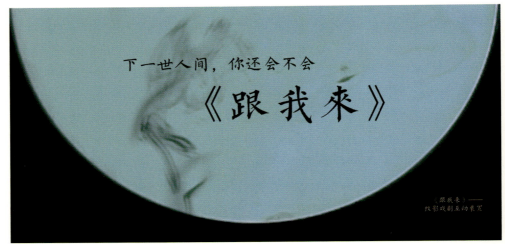

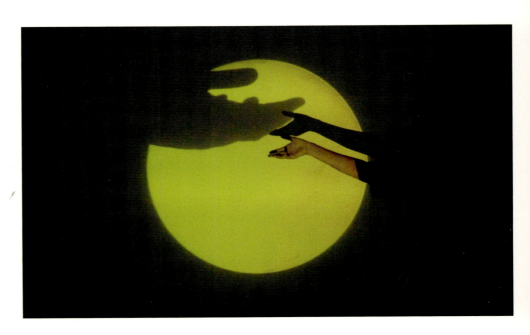

| 信息艺术设计系 DEPARTMENT OF INFORMATION ART & DESIGN | 张应祈 《跟我来》——声音戏剧互动装置 | 指导教师 – 冼枫 |

该作品是基于希腊神话"纳西索斯"的声音互动装置，由留声盒及角色灵符构成。留声盒以对白、独白的形式讲述各角色与纳西索斯的羁绊，角色灵符是用户身份的象征。用户持灵符放于盒上重现一段故事，故事片段无序，用户可自由探索，也可根据灵符与盒子上图案的提示，复原属于自己的故事线。

| 信息艺术设计系 | DEPARTMENT OF INFORMATION ART & DESIGN | 孙羽茜 微观尽头 | 指导教师 – 米海鹏 |

在宇宙的尺度下，人类的存在极其渺小，人的力量对宏观宇宙来说微乎其微。而在微观世界中，人们能看到日常状态之下的组成物质的基础结构。

通过互动装置艺术，可以通过模仿显微镜的观察方式，打破观众对"宏观／微观"世界的固有印象，让人跳脱出日常生活固有的尺度，把最微小的结构与宏观世界联系起来，传达"一花一世界，一叶一菩提"的对比感。

| 信息艺术设计系 | DEPARTMENT OF INFORMATION ART & DESIGN | 刘艺阳 想你了 | 指导教师 – 吴琼 |

作品阐述：以各个时期当人们思念故人时惯用的联络方式的不同为主题，探究二维动画与实物间交互的多种可能性。

| 信息艺术设计系 | DEPARTMENT OF INFORMATION ART & DESIGN | 刘致远 | Chaos 异常 | 指导教师 – 米海鹏 |

反日常经验的互动装置。

胡蕴曦　售夸机

指导教师 – 师丹青

设计幽默化通俗的"夸夸商品"样式，并将其放在以售货机为载体的机器中。体验者通过实际的购买来获取到不同内容的夸夸声音产品。

信息艺术设计系 DEPARTMENT OF INFORMATION ART & DESIGN　朱婉瑢　机场年画体验服务设计　指导教师－付志勇　184

在机场环境下，为旅客设计了一系列体验中国传统年画的途径。在机场，旅客通过暗示性的引导做出特定的动作，系统识别信号，对应生成类似动态的年画。用户通过扫描的二维码了解年画的信息，以及通过二维码生成的编码到年画体验一体机提取年画。年画一体机设立在候机厅，用户可以通过之前获得的编码体验年画的制作，最后提取印制完成的年画。

张宜霖　　SK ∞ 滑板编年史　　　　指导教师 - 张烈

交互投影装置，在滑板上用动作感受滑板文化，领略滑板独特历史，一起走上街头爱上滑板，sk ∞ 吗？

| 信息艺术设计系 | DEPARTMENT OF INFORMATION ART & DESIGN | 钟艺琪 | 云南红河撒玛坝梯田文化展示中心服务设计 | 指导教师 – 付志勇 |

结合梯田文化与当地的特点建立一套以文化展示中心为主体游览的新模式，通过服务设计的方式提高用户在文化展示中心的体验，结合互联网的手段建立用户与当地村庄、村民、农业的联系，让用户参与到农村扶贫之中，提高当地农民的收入，从而促进梯田文化的保护。

| 信息艺术设计系 | DEPARTMENT OF INFORMATION ART & DESIGN | 朴胤秀 远程情感交互设备 | 指导教师 – 张茫茫 |

外型的造型元素是取于"蛋"的形态特征，并由两个一模一样的硬件组成一套。并通过在蛋壳内的空间安装 Arduino 以及其他装置实现多种互动功能。

| 信息艺术设计系 | DEPARTMENT OF INFORMATION ART & DESIGN | 韩姝琦 | 中国古车马结构数字展示 | 指导教师 – 吴诗中 |

借助数字媒体技术，拂去时间的尘沙，帮助人们更直观易懂地观察古代车马的拼接构造，了解各部零件的功能与背后趣闻，领略古代人民智慧与文明的光彩。

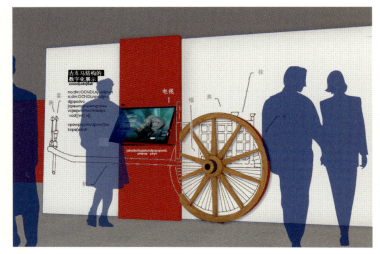

樊华锋　The Sound Workout 鼓掌　　指导教师 – 师丹青

通过基于声音的健身器械设计，提高健身器械的趣味性，促进用户的积极性，进而正向干预人的行为，激励用户在充满挑战的健身中坚持训练，提高用户在健身过程中的运动表现。作品的核心是利用互动声效实现用户对动作感知上的夸张化。当用户使用器械时，用户的健身动作将会触发与之对应的声效。通过立体声效来强化健身动作的方向感、距离感、力量感，从而使用户在心理层面感知到更为夸张的反馈，进而增强用户使用器械的动机。影响声音的参数将通过超声波测距传感器获得，包括动作速度、器械配种、动作有效性、每组有效动作的百分比。

| 信息艺术设计系 | DEPARTMENT OF INFORMATION ART & DESIGN | 欧阳奕航 | 基于人机交互装置的情绪管理研究 | 指导教师 – 徐迎庆 |

本研究期望使用场景化人机交互装置来鼓励参与者主动控制自己的情绪来完成一些交互任务，进而提高参与者情绪管理能力。

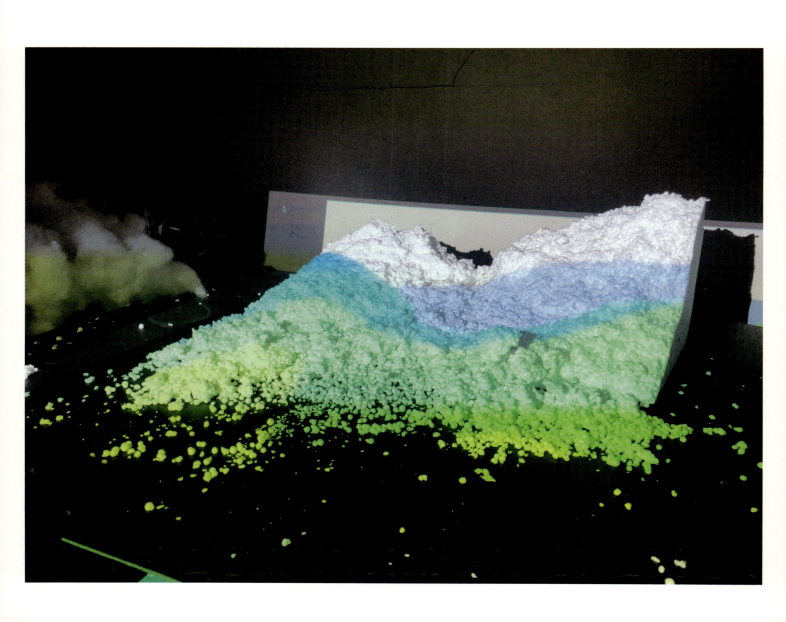

试图用非常的方式在两分钟不到的时间里塑造一个有着非常的命运、非常的信条的、非常的能力的、神秘的、亦正亦邪的角色。

罗霁琬　婚礼（The Wedding）

指导教师 – 张弓

《婚礼/The Wedding》讲述的是在家暴背景下成长起来的女儿（主角）在父亲的强迫下答应了婚事，而在婚礼进行的过程中，回忆起儿时父亲对母亲家暴的阴影，以及让她产生出对异性的恐惧，她决定逃离"婚礼"的牢笼，却最终被困在笼中……

刘子越　手

指导教师 – 王之纲

核爆之后，辐射人类和未辐射人类被隔离开来，一位受到辐射的丈夫为了拯救快要死去的妻子，决定冒险去偷药剂。

| 马齐亚 | 空载明月归 | 指导教师 - 陈雷 |

《空载明月归》作品包含动画片和纸质书籍两部分。动画片长度为 4 分 15 秒,二维彩色手绘。其情节根据《五灯会元》史料改编,讲述的是唐朝船子德诚禅师舍命启悟徒弟的故事。纸质书籍是马齐亚根据前人资料主编的动画片同名小说,也插入了动画片的前期制作和调研,其开本 125mm*258mm,彩色印刷。

信息艺术设计系 | DEPARTMENT OF INFORMATION ART & DESIGN

顾恬羽　美好世界

指导教师 - 王之纲

男主醒来时发现世界陷入了死亡，他出门求救，但四处都是尸体。渐渐地，男主的心情由恐慌变得喜悦，感觉得到了自由。一段时间后，他开始觉得孤独，回到家想要和大家一起死去，这时他才发现自己其实已经死亡。

冷小玉　路

标签：成长，冒险

简介：她遇见一道光，从此便在心里刻下烙印。她想去寻找那一抹光，追寻着，守候着，一个人孤独地行走在路上，她不知道那道光会去往哪里，也不知道这条路上将有什么在前方等着她……

| 信息艺术设计系 | DEPARTMENT OF INFORMATION ART & DESIGN | 甄子涵 时间管理条例 | 指导教师 – 祝卉 |

时间管理局包括时局长和间员工，时是客观存在时间轴，间是人类主观意识上感受到的间刻度。在时轴线的控制下，间刻度根据人类对时间的感受管理着人类的时间……

信息艺术设计系 DEPARTMENT OF INFORMATION ART & DESIGN 刘子涵 Aqua 水源 指导教师 – 陈雷

一个讲述两个水精灵在雨天从天而降，闯入民宅冒险，遭遇了一系列惊心动魄的事情后最终逃出来的奇幻动作类的二维动画。

| 信息艺术设计系 | DEPARTMENT OF INFORMATION ART & DESIGN | **相冰雪** 鼠宴 | 指导教师 – 吴冠英 |

清晨，一声鸡鸣。厨房里，老鼠一家今天要办喜宴。新郎已带着迎亲队伍出发了。
家里的小老鼠们，开始着手做饭，清蒸鱼、五花肉、蘑菇汤、麻婆豆腐……

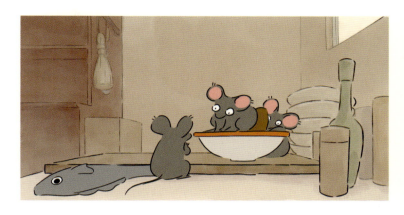

| 信息艺术设计系 | DEPARTMENT OF INFORMATION ART & DESIGN | 莫均鸿　孩子 | 指导教师 – 陈雷 |

未来社会，一个警察正在执行抓捕机器人小偷的任务。小偷在即将被抓捕之际，黑入了警察的电脑系统，控制住警察的身体，把自己看作母亲带着偷来的小孩离开了。

詹洁菲　如歌的（Cantabile）

指导教师 - 吴冠英

一首歌，带你回到过去。
一首歌，带你回到现实。
当你追着那段旋律回到从前，唱着它的人正走向终点。
歌不会腐朽，回忆如歌却不如歌一般不朽。它那么美，它却总是提醒你："有一种常常，叫做无常。"

| 信息艺术设计系 | DEPARTMENT OF INFORMATION ART & DESIGN | 张瑜 | 雪之国 | 指导教师 – 王之纲 |

这是一个关于自我与他人的故事，也是一个不可抗命运的悲剧。女孩背负了由于母亲逃避命运而落到自己身上的责任——回到母亲出生的世界之树，并消亡自己以延续世界的生命。

只重视自己的感情，无视对方的感情是暴力。我的作品是施加那种暴力的当事者之死，在那死亡之前看到的小小的负罪感造就的梦的内容。虽然看到自己所希望的样子，但终究不是现实而是假的这一事实，会给加害者带来很大的惩罚。

陈血芹　不自知

指导教师 – 马森

有没有那么一瞬间，你觉得自己越来越不像自己了。我们会想念以前的自己，但是却不能丢弃现在，不是舍不得，而是不能。

信息艺术设计系　DEPARTMENT OF INFORMATION ART & DESIGN　　李志霖　屋中人　　指导教师 – 马森

在当下快节奏的生活中，高强度的生活压力使人处在焦虑情绪中，迷失自我，无法得到排解。而大家在外依旧"扑克脸"，回到家中身心疲惫情绪自然释放，在局限的空间中不难看出人们焦虑的心理状态。

人的代沟是无法避免的，特别是在家庭关系中。由于代沟的存在，人们的情感表现会或多或少地转移到身边周围的小事物当中，而作品《记忆中的场景》就是那些能够令人产生触动的小事物小场景的印象记忆。

谭斯文　二次元御宅族

指导教师 – 冯建国

作品旨在探讨二次元文化影响下的当代年轻人的行为与其幻想之间存在的矛盾。它以彩色摄影的方式，结合闪光灯和相应设备，让 coser 在现实场景中根据指定动作摆出造型并拍摄下来，营造出现实世界和二次元世界交错的氛围感。

王雪洁　屋中人

指导教师 – 邓岩

一个从屋中诞生的生命自出生起便与屋外的各种事物发生着多重叙事，影片不仅展现了屋内与屋外的世界如何联通并相互运作，也表述了从中滋生的个体是如何成长并回应这个世界的。

王紫薇　精致时刻

指导教师 – 冯建国

随着社交软件的出现和摄影技术的普及，越来越多的用户沉迷于在社交软件中展示自我。用户为了寻求满足感和被认同感，开始在社交软件中"扮演"一个完美的人，所以在社交软件中"晒"美食、自拍、"秀"幸福、恩爱，以此来赢得别人的点赞评论。基于这种社会现象我在创作时利用假人模特，借用假人模特这个概念，隐喻在社交软件中那些通过自己的"表演"来塑造完美形象的人，并利用这种"表演"的方式摆拍，把模特置入在那些看似精致的场景中，大多是一些模仿社交软件中经常出现的场景。以此利用摄影这个媒介反映社会现象，进行艺术创作。

| 信息艺术设计系 | DEPARTMENT OF INFORMATION ART & DESIGN | 吴鸿威 只身在此中 | 指导教师 – 冯建国 |

作品通过摄影的方式，虚拟构建了一个生存空间，与蚕吐丝自缚成"茧空间"相结合，相互映射，联系；"人生如春蚕，作茧自缠裹，一朝眉羽成"，人就是如此地在自己的格子里自缚着，迷茫着也在修行着。

| 信息艺术设计系 | DEPARTMENT OF INFORMATION ART & DESIGN | 阳文 | 海岸线 | 指导教师 – 邓岩 |

海岸线是饱含隐秘的身份，在每一个瞬间都披着面具的神性，但在方寸之间被我找到，也是分割着方寸之间不同物质的灵性。

| 信息艺术设计系 | DEPARTMENT OF INFORMATION ART & DESIGN | 张锦婷　我的悲伤无处不在 | 指导教师 – 邓岩 |

超脱于物质表面的是拍摄者的内心。作者在经历痛苦的阶段中拍摄下难以表达的情绪和状态，不同于寻常的人的表情特征描写，作者试图通过当下触摸到的物质，将无形的意转化为非寻常角度的视觉。

| 信息艺术设计系 | DEPARTMENT OF INFORMATION ART & DESIGN | 张怡婷 | 多媒体交互舞台设计展示《幻境》 | 指导教师－王之纲 |

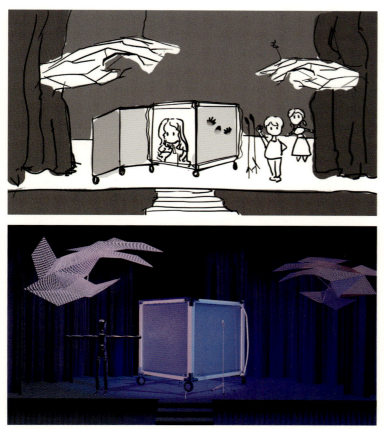

本作品是配合原创剧目《真相》的舞台美术设计展示。《真相》旨在反映现实社会的真相反而被语言掩盖。因此我选择用玻璃和镜子完成对舞台的划分，用影像表达人物内心。不同形状的布景表达出一种控制感和压迫感。

信息艺术设计系 DEPARTMENT OF INFORMATION ART & DESIGN

齐琦 尚杰 姚宇奇

虚实体验健身

指导教师 – 师丹青

"虚实体验健身"是一款智能交互式健身应用,由虚拟教练对用户进行健身动作的示范和指导。用户可以通过语言和动作与教练交流,教练也会根据用户的动作做出人格化的反馈。

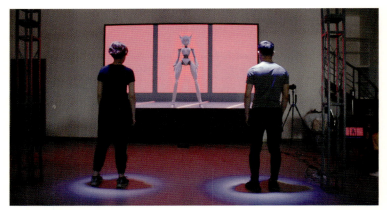

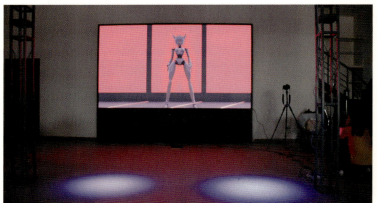

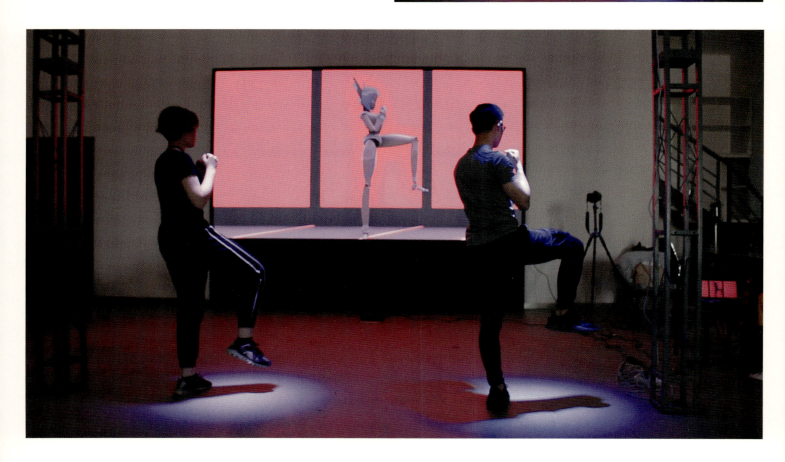

| 信息艺术设计系 DEPARTMENT OF INFORMATION ART & DESIGN | 李俊波 王泽润 兰星宇 | **Gun and Roll** 翻滚射手 | 指导教师 – 吴琼 |

这是一款 3D 多人射击游戏。主要创新是场景可破坏结合改变重力方向：玩家可以射击改变场景，并且行走、跳跃改变自身重力方向。竞争机制是限时占点，加快了游戏节奏和刺激性。

| 信息艺术设计系 | DEPARTMENT OF INFORMATION ART & DESIGN | 王芷 苏恒炜 逯泊远 | 碳酸少女 | 指导教师 – 王之纲 |

《碳酸少女》是一个剧情向闯关游戏，故事以碳酸饮料为原型，讲述了一位可爱的少女克服重重困难，终于与梦中的男孩相遇，共同寻得快乐的故事。采用手绘画风，游戏形式为经典 2D 闯关类型。

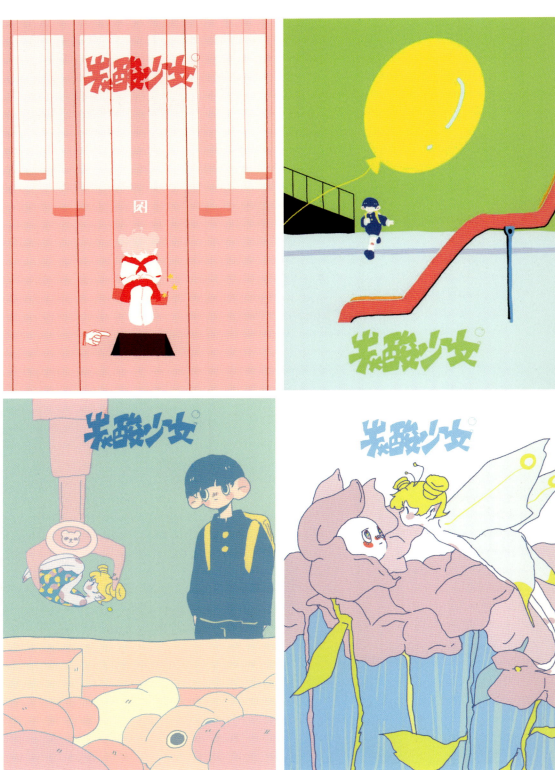

万折必东

张硕　李丹郁　王润基

指导教师 – 关琰

以万历皇帝为玩家第一视角，通过上朝和批阅奏章两个主要活动形式使玩家参与朝廷决策，影响税收、军事、内阁集权程度、皇帝声望四个数值，由此使万历皇帝和明王朝导向若干不同的结局。

登基大典
朝廷颁布即位诏书，实行大赦，减轻赋役，宣布第二年即为万历元年。

| 信息艺术设计系 | DEPARTMENT OF INFORMATION ART & DESIGN | 朴志涓 Hot | 指导教师 – 马森 |

使用"HOT"的各种意义,表现了韩国三个城市的印象。首尔的"HOT"表现了首尔的 hot place;大邱的"HOT"表现的大邱市的天气热;水源的"HOT"表现了水源的辣的食品。

杨子奇	傅议萱	柯睿	卢嘉怡	马有声
王杰	徐子琪	韩天歌	林家民	
王一然	许逯彤	柏彤	崔宇彤	邓富仍
任宝华	杨恺怡	郝家祺	何凝枫	刘正森

DEPARTMENT OF PAINTING

绘画系

主任寄语

毕业展是同学们学业阶段的一个总结。从清华大学、清华美院这里、老师那里、同学之间学到了什么、交流了什么、思考了什么、纠结了什么、感悟了什么，从你们的作品中是能够看出来。从同学们多样、多元性的作品中，我看到了温度，思考的温度，心的温度；看到了情感，对艺术的情感，对生活的情感；我看到了年轻人的生气与活力。

我希望同学们今后的艺术创作中要更有温度，而不是简单再现或者停留在冰冷的技术层面，因为这个层面已经或者很快就会被人工智能取代了。斯坦福大学教授卡普兰做了一项统计：在美国的 720 个职业中，将会有 47% 被人工智能取代，而在低端技术、体力工作为主的国家将可能高达 70%。照此估算，我们所说的 360 行，只剩下 108 行了。那艺术会被取代吗？我觉得不会，因为艺术不是简单的物质的硬性需求，也不是流畅、无障碍这么简单。而是人类特有的精神层面的审美需求，人的情感有多复杂，艺术只会比它更复杂。我想只有人类消亡了艺术才会终止。

我希望同学们的作品要更有情感，除了饱满的个人情感之外，还要有人文关怀。身处一个急速发展、变化的时代，就应该用作品去反映、表达对它的各种感知、体会、思考、焦虑与质疑。

过不了多久，很多同学就要离开生活学习了四年、七年甚至更长时间的清华园，进入一个纷繁复杂且充满未知、不可预判的社会了。希望同学们在今后的艺术道路上能够静下心来，慢下来，仔细欣赏身边每一处美丽的风景。

| 绘画系 DEPARTMENT OF PAINTING | 王杰　白水明田外 | 指导教师 – 王巍 |

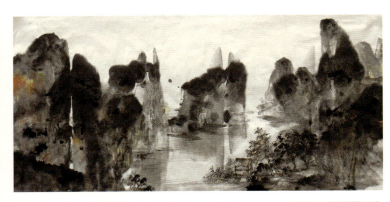

从小在南方山中长大的我，对自然中的很多细节有着深厚的情结，它们是我内心真实的情感，我想去表现它们，表现那一个烟雨朦胧、亦真亦幻的世界。

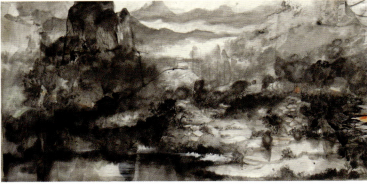

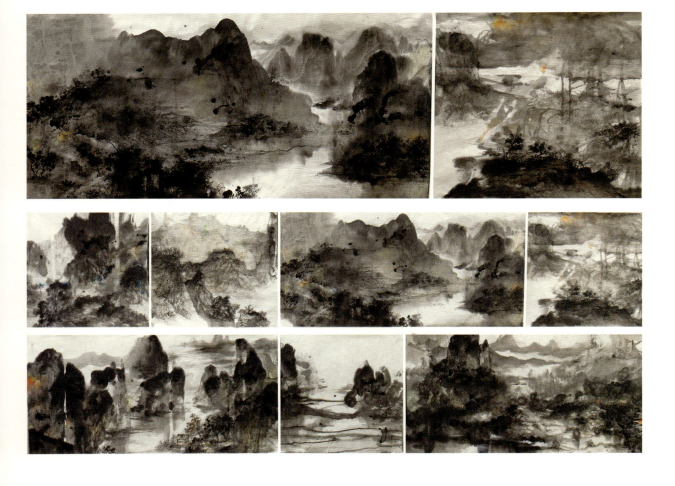

杨子奇　忆·影

凌乱破碎的黑白画面，犹如一张发潮的老相片，那是一份记忆的痕迹，描绘的是作者的记忆中家乡渔民的活动的影像。

男孩与猫的触碰象征着人与自然的对话，男孩在半封闭的空间由内向外伸手，猫探头从外向内试探，两股力量在即将触碰到的一瞬间汇聚。

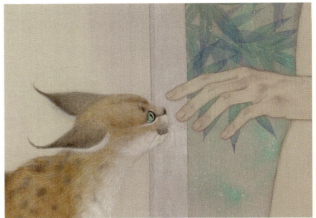

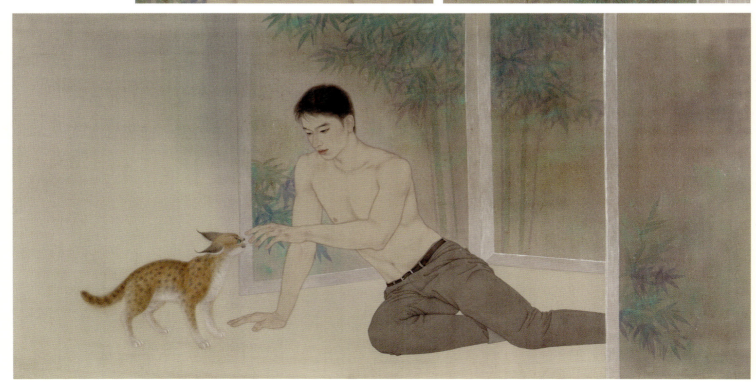

卢嘉怡　坠入、无效祈祷

指导教师 – 韩敬伟

随机性的情感记忆，涌动的现实氛围营造出的幻境，往往隐藏在残缺的经验与相互的暗示之中，脆弱而易碎的形象没有明确的身份和地点指向，我希望用未知题材表现一种潜意识，从引领视觉到进入想象域，过程中的疏离感和有限图像的局限，揭示着我们究竟有多少部分是真正浸于能够触摸到的现实里。

| 绘画系 DEPARTMENT OF PAINTING | 柯睿 百花仕女图 | 指导教师 - 王巍 | 226 |

在仕女图中尝试岩彩的表现，同时也借鉴了日本浮世绘中的装饰元素，尝试岩彩粗糙的肌理和图案的结合，已达到新的视觉效果。

傅议萱　我是鱼

指导教师 – 丁荭

子非鱼，安知鱼之乐？以鱼的视角表述自我与非我，阻隔与疏离。或许，我们无法做到真正意义上的相互理解，但仍不断尝试接触与沟通，并对生活充满期望。

| 绘画系　DEPARTMENT OF PAINTING | 马有声　打球 | 指导教师 – 陈辉 |

我的创作是球场一角，打球是大学期间对我影响较大的一件事，球场上球场外学到了很多，创作这个题材是想记录我的大学生活。

绘画系 DEPARTMENT OF PAINTING

韩天歌 遗忘光年 / 冷酷世界 / 89号病房 / 昨日重现

指导教师 - 莫芷

《遗忘光年》讲述了我在幼年时期高压环境下"自我意识"的萌芽，《昨日重现》表述的是人的角色与社会的复杂关系，《89号病房》是喧嚣、分裂的两种自我身份之间的矛盾与共存状态，而《冷酷世界》则表现了感受情绪、回归平静的心理状态。通过这四个角度、不同层面的梳理、完整的对我的创作、艺术实践和生活感受进行了一个充分研究与扩展，既是从一个原始的被动状态，转变为主动处理的过程，也是从心理上的感受到观念上的思考，再到艺术作品中的表达的过程。

| 绘画系 DEPARTMENT OF PAINTING | 林家民 为何气球不再让你快乐 | 指导教师 – 李天元 | 230 |

消费异化下的当代青年。

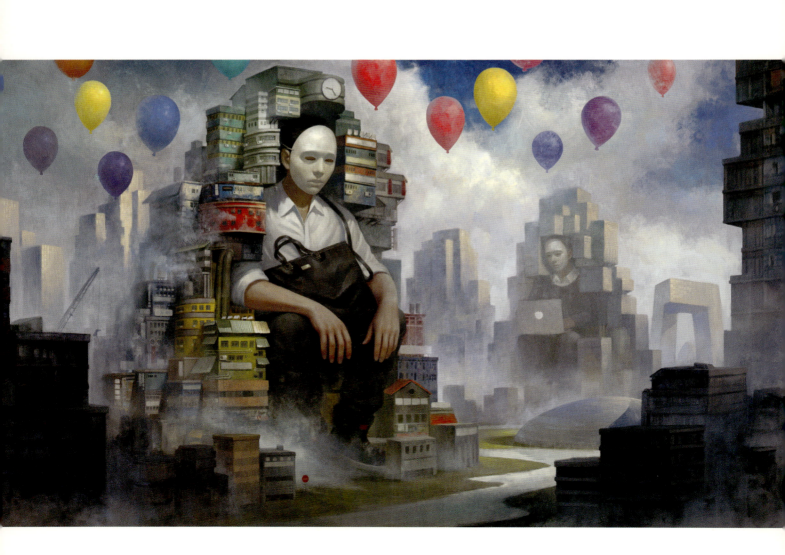

王一然　切换方式

指导教师 – 莫芷

熟悉的环境因社会变迁而复杂、陌生，过去的记忆随时间改变而琐碎、模糊；由符码，代码组成的数字时代丰富了图像的呈现方式，我借用重复、位移、拼贴等形式对画面里"废墟"的形象重新梳理，进而实现了我的生活与创作之间的相互转化。

| 绘画系 DEPARTMENT OF PAINTING | 许逯彤 隐 | 指导教师 – 李睦 |

寻找，又寻不到的自我。

柏彤 生命延续之

指导教师 – 周爱民

《生命延续之》作品，是自己亲身经历的感受。作品创作灵感来源于自己生活中的一部分。从小居住于少数民族部落，对于民族的信仰，生老病死、人去世后的一种敬畏。该作品表达生命结束之后对故人的一种敬畏。

绘画系 DEPARTMENT OF PAINTING 崔宇彤 南宫 指导教师 – 周爱民

南宫家族是我自己创作的一部武侠漫画，本次毕业展的内容是南宫家族中的人物。

邓富仍　逐梦人

指导教师 – 崔彦伟

也许在追逐理想的路上少不了孤独迷茫，但愿点点星光以相伴，点燃前行他方的希望。本作品将通过马赛克镶嵌的艺术语言传述这样的情感。

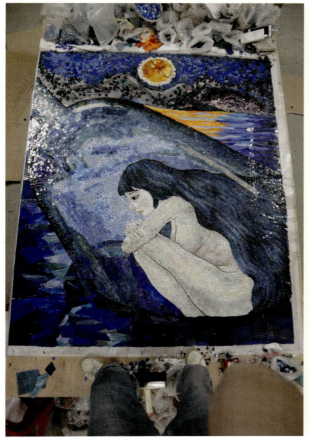

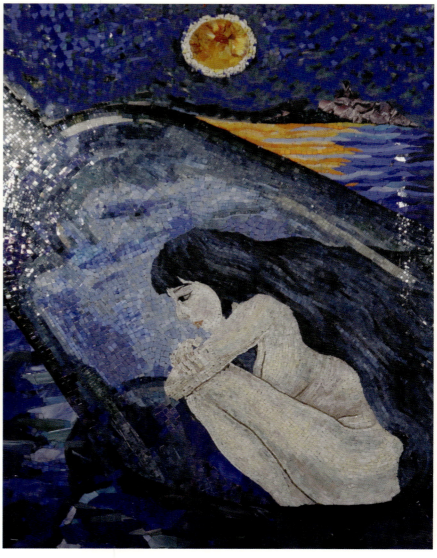

运用写实手法，描绘橱窗中的人物和意境。

绘画系 DEPARTMENT OF PAINTING **郝家祺** 角落 指导教师 – 宋克

几十年来酒仙桥一直在被边缘化，被主流社会排挤，这使得我十分难受，我在十四岁的时候，我们家搬离了这里，但这很难就此抹去我在酒仙桥的十几年生活带给我的性格上的烙印，在我之后的生活和学习中带来了深刻的影响，有时我会在梦中回到这个滋养我性格的地方，以至于很享受这种矛盾的感觉，这也是我想以此为题创作的原始冲动。

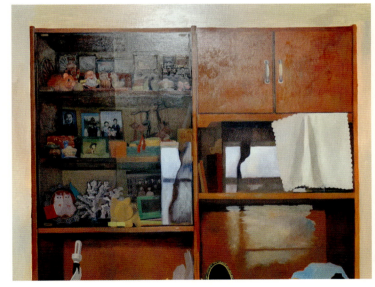

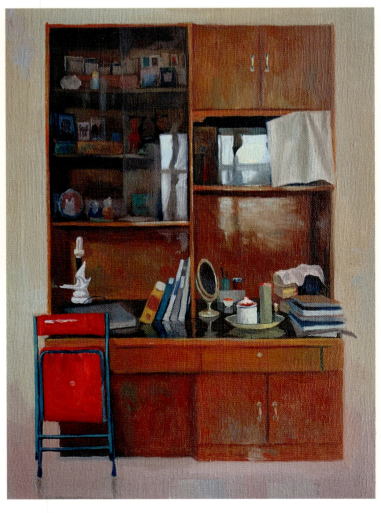

绘画系　DEPARTMENT OF PAINTING　　何凝枫　忆阑珊　　指导教师 – 崔彦伟

本作品以灯笼为主题，追溯孩童时期的过节时的满街灯火，以色彩浓艳的玻璃马赛克拼凑记忆，梦幻升腾的灯笼象征温暖与归属感。

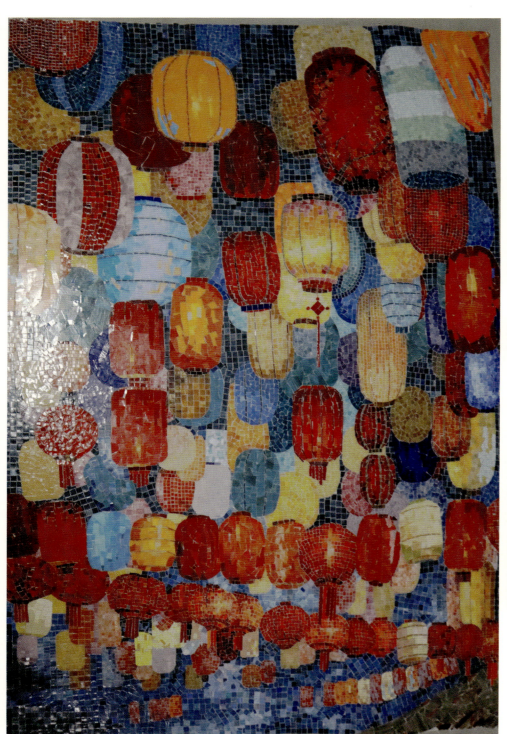

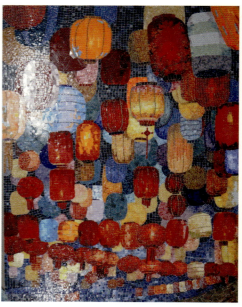

刘正森　陌生的记忆　　　　　指导教师 – 曲欣

追忆童年往事。

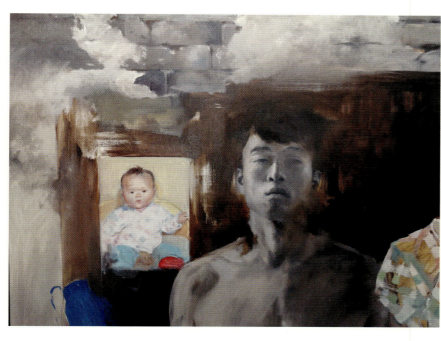

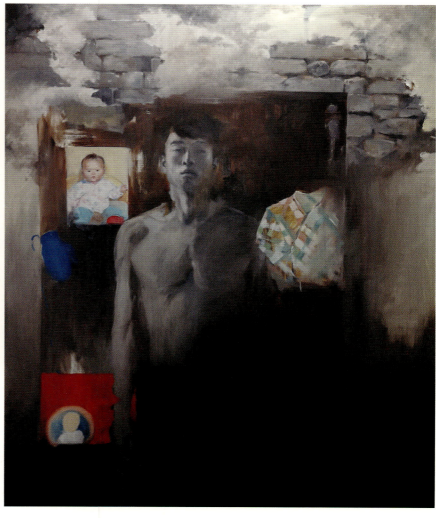

任宝华　集装箱1号、重生系列、高原品质

指导教师 – 封帆

我们都知道经济的发展会带来文化的繁荣，在当下中国社会经济发展物质相对丰富的大背景下，我们有机会接触到不同的材料和不同的艺术表达形式，这样的背景下作为艺术家我们该如何去利用物质或者是用什么样的态度去面对物质？我们生活在当下社会，周围的材料和方式方法都在和自己直接或者间接地发生着关系，我们每一个人都不可能视而不见，至少我觉得作为做艺术的人不可以不关注这个问题。

杨恺怡　美甲研究所　　指导教师 - 封帆

不要再被这个世界指引了，不要再想成为 xxx 了，不要再被误导了……做一个独立行走的人，不要生于网络，再死于网络了……

DEPARTMENT OF SCULPTURE

雕塑系

主任寄语

同学们怀揣着梦想朝气蓬勃地踏入学校的大门，开始了自己的艺术征程。艺术不仅需要我们保持个性、更需要独立思想，需要我们升华到本我之外，站在更高的视角来审视自我及艺术创作活动，从不同的角度体现艺术作品的价值。同学们要不断沉淀自己、壮大自己，真正做到"为人生而艺术"，并肩负起时代与社会赋予我们的历史使命。近些年来，雕塑系的作品更是愈发精彩，无论从作品的质量还是高度上来看都取得了可喜的效果，这对于老师和同学们来讲，无疑是令人激动的。

同学们要抓住机遇随着艺术文化繁荣发展的浪潮来实现艺术理想。艺术之旅漫长而又艰辛，由衷地希望各位同学们在以后艺术道路上越走越远，取得丰硕的成果！

雷东鸿　熔－融

指导教师 – 冯崇利

对传统文字书写方式与现代智能文字的探索学习、拆解切割以及金属焊接、锈蚀处理等多方面实践结合而成的雕塑艺术创作；是将文字艺术与雕塑艺术相融合的一种探索；是对文化冲击与融合进行的思考。

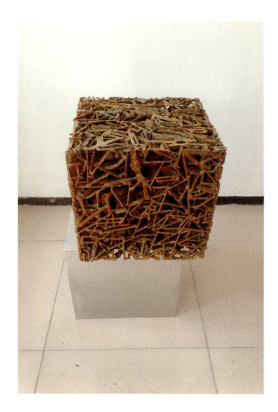

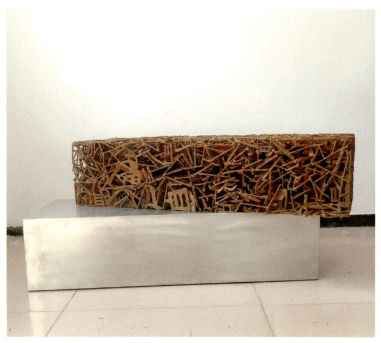

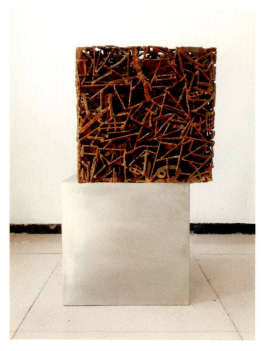

王圣麟　怪奇人类图鉴

指导教师 – 赵萌

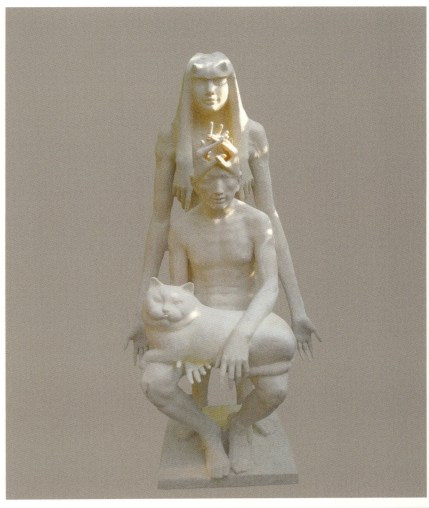

不经意间的想象很有可能成为未来的发展动向和合理支撑，作品融入了带有象征性的元素，猜想了未来人类可能的怪奇形象，作品就代表了我对未来人类的"预言"。

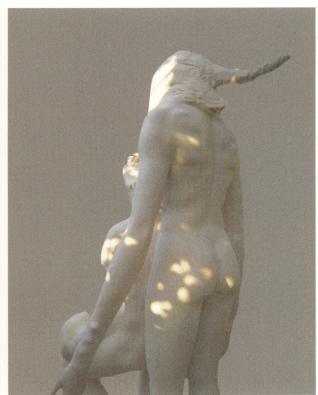

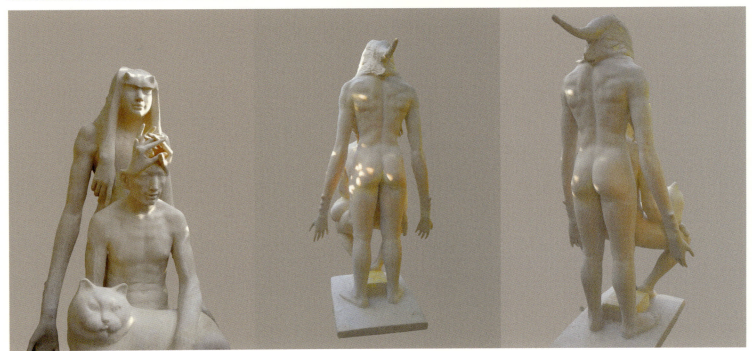

张冠乔　物非人是

指导教师 – 董书兵

作品以城市建设中拆迁现象为灵感来源，选取儿时记忆中的老北京民居以及城市发展中形成的棚户区（城中村）作为创作形象。通过泥塑、金属、综合材料三种不同的表现手法对拆迁建筑的物象进行提炼与表现，作品结合自身感受，强调拆迁建筑中蕴含的生活痕迹以及人与建筑之间的感情联系，找寻一种对在拆迁中已消逝事物的情感寄托。

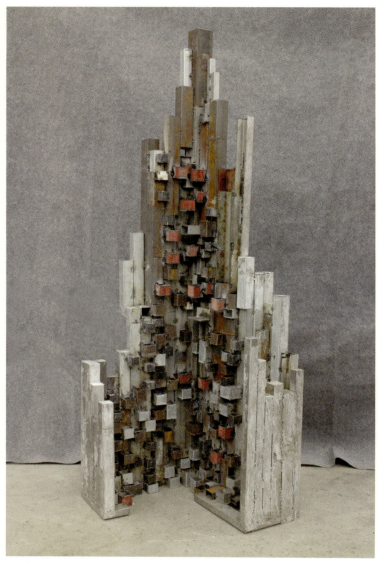

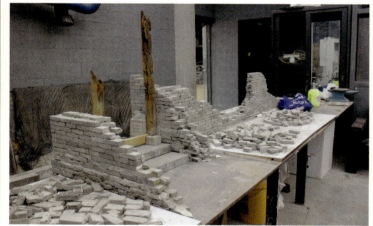
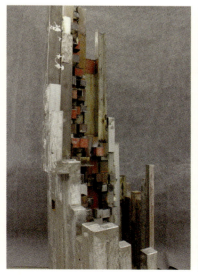
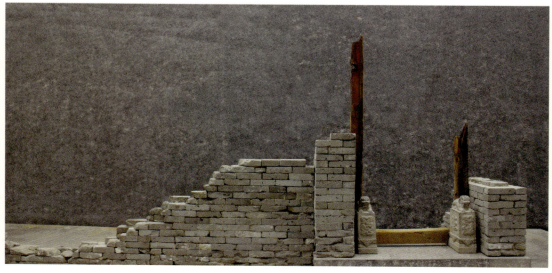

雕塑系 DEPARTMENT OF SCULPTURE

吕东润　绽放

指导教师 – 胥建国

247

围绕芭蕾舞者优美的姿态与饱经历练的双足展开，舞者绽放在舞台上，很少有人去关注这一刻的美丽需要多少历练磨难。我希望通过塑造一双兼具优美与现实的（一只穿着舞蹈鞋，一只裸足的形式）正在翩翩起舞的双足，更直观地引起观众们的思考。

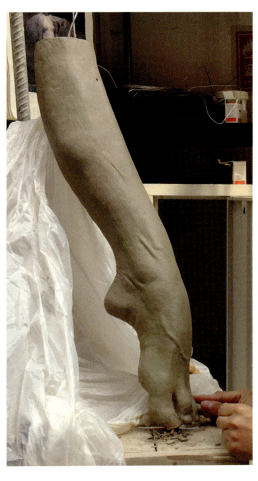

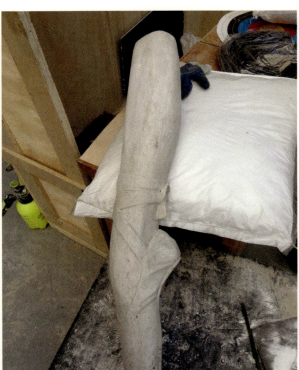

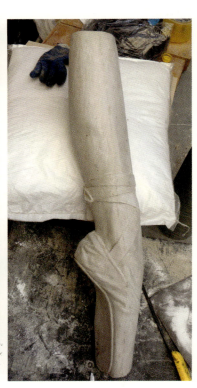

| 雕塑系 DEPARTMENT OF SCULPTURE | 周元　白泽 | 指导教师 - 王轶男 |

相传古时有一神兽白泽，乃祥瑞之征，能逢凶化吉。作品以"白泽"为灵感来源，试图将传统文学形象与现代人偶艺术——球体关节人偶形式结合，雕琢出一位仙气、淡雅的白泽形象。

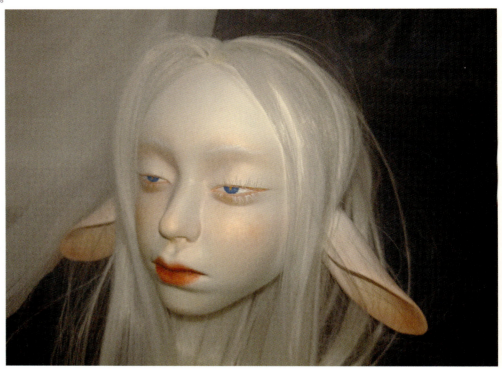

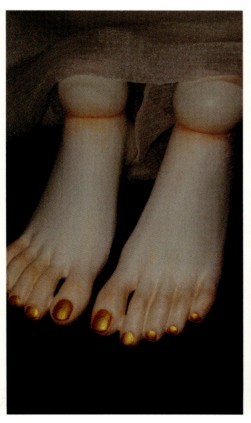

石宇希　微观世界

指导教师 – 陈辉

创作主题是通过微观的视角来表现人与城市文明进程的关系。作品使用羊毛毡等作为原材料，展示细胞分裂扩散的形态。在形式上，主要强调点、线、面、体在空间上的构成、组合，在造型上力求精细、完整、丰富，在形态上细胞扩散的分枝采用由中心向外延展，充满张力。

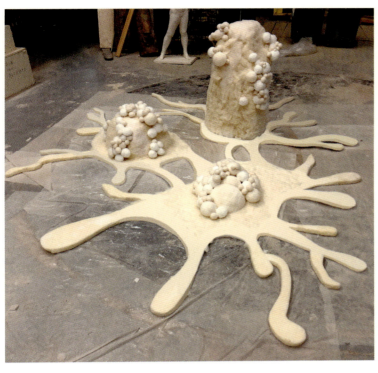
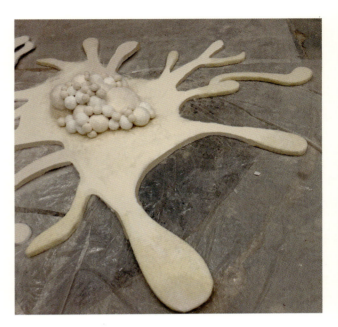
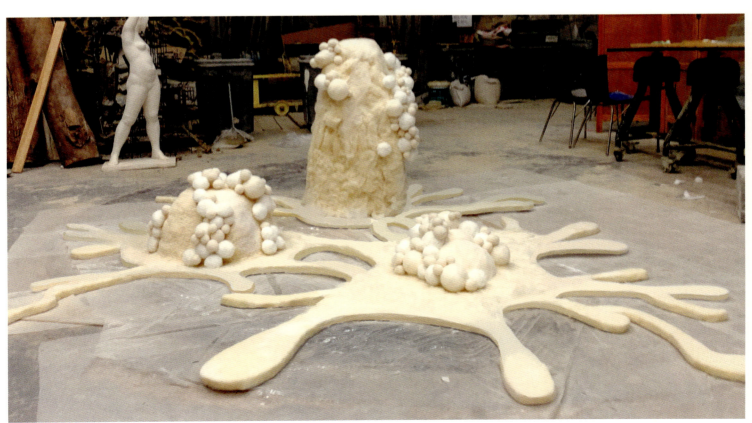

许昊天　午夜

指导教师 - 陈辉

对超现实主义的一次探索，对于新秩序，新逻辑的畅想，构建想象中的世界，将荒诞不经的戏剧性一幕以静态雕塑形式呈现。力求达到想象的最大化，视觉冲击力的最强化。

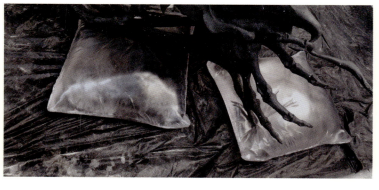

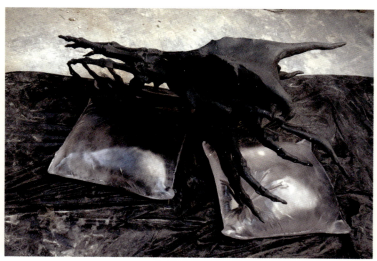

雕塑系 DEPARTMENT OF SCULPTURE 杨浩鹏 物非物 指导教师 – 胥建国

作品以过去的老物件为创作素材，结合自我创作的主观意识，用"我"身体去触碰、挤压，使之变形、破碎，从而表达以"我"为主体的意识在多重文化背景冲击下的思考。力争在现在与过去环境的杂糅中将个体意识产生的扭曲和割裂之感运用于作品中。

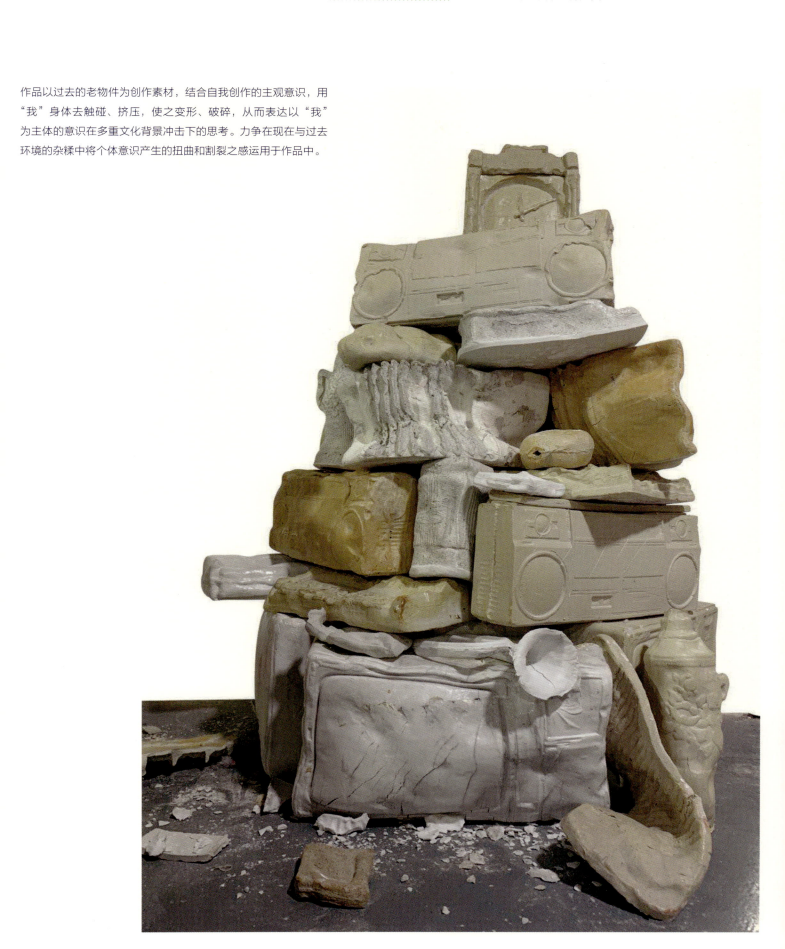

| 雕塑系 DEPARTMENT OF SCULPTURE | 文康　蔓延 | 指导教师 – 曾成钢 |

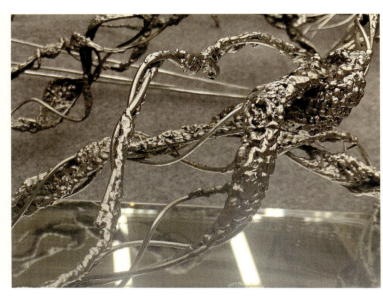

作品由芯片及芯片蔓延出的藤蔓组合成。芯片是信息化社会发展的标志性产物，藤蔓则寓意着生长与束缚。电路所形成的藤蔓错综的向四周蔓延，象征着信息化推进的步伐，藤蔓之间的缠绕更象征着发展背后所带来的各种束缚。

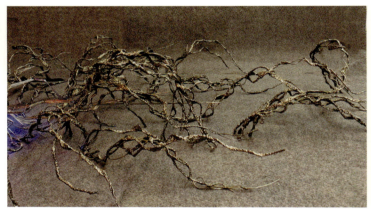

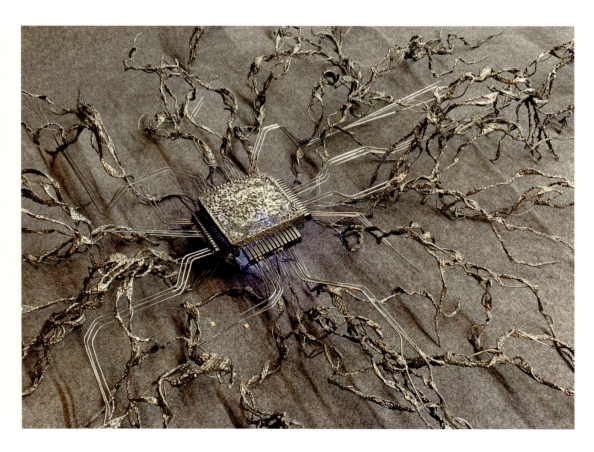

蒋晓晗　限量版

化妆品是"向美之心"的永恒话题,其承载着美丽及对美丽的渴望。这一系列木雕化妆品,是对我生活一部分的复刻和写照,为他们赋予我的小心思、小情趣、小愿望,打上我个人的烙印,打造属于且仅属于我的《限量版》。

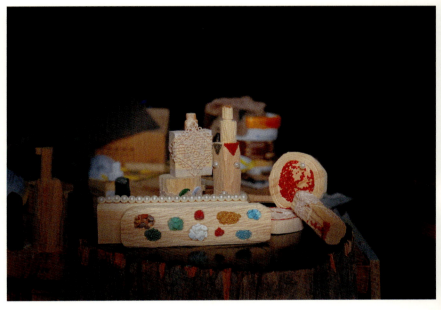

指导教师 — 董书兵

郑华康　幽山寂谷

指导教师 – 胥建国

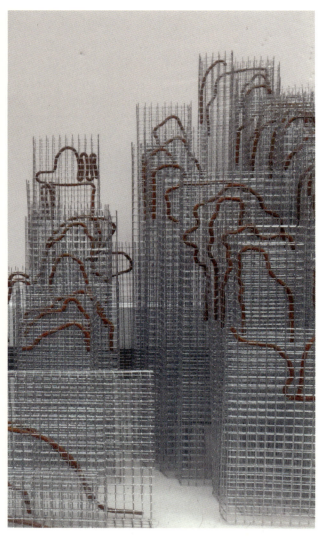

作品希望通过对物质存在的思考，来探索人与自然之间的关系。在内容上，结合山水造型，用线性制作出空间的形体并组合成山的序列；在形式上，作品结合了二维与三维的方式，用金属丝经腐蚀成为"锈"，来营造时间流逝的意象效果，创造出空灵悠远的意境。

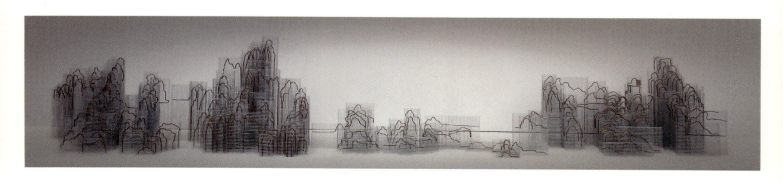

雕塑系 DEPARTMENT OF SCULPTURE

何杰　同学系列

指导教师 – 冯崇利

以樟木为材料来表现身边同学的形象。

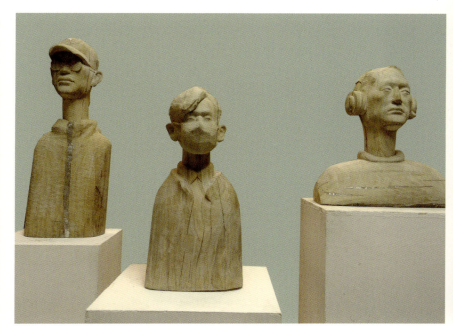
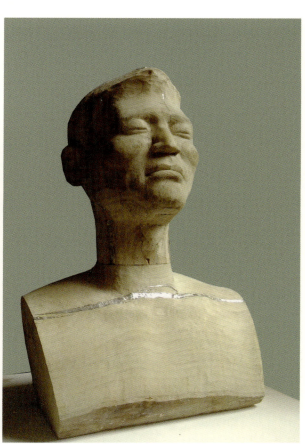
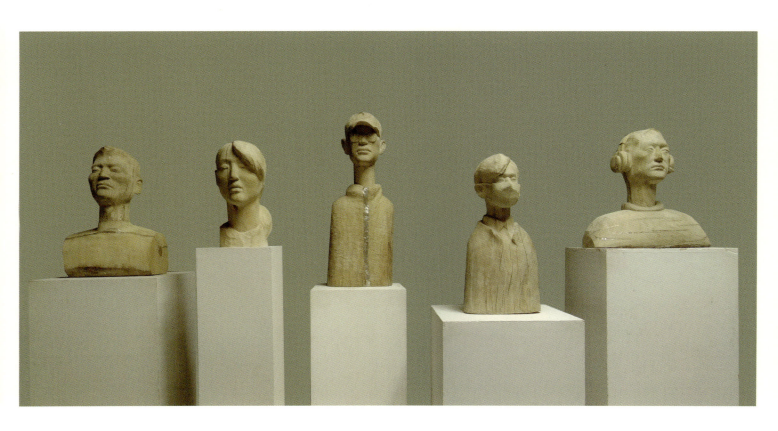

卫秋廷　拥抱

指导教师 – 赵萌

爱是艺术创作永恒的主题，也是每个人都拥有的情感。我通过具象写实的创作手法，创作一对久不相见而相拥的青年情侣，以表现人类最真挚的情感，传达渲染出爱的美好与对幸福的追求。给予观众共鸣的同时，引发和触动人们对爱情的关切，幸福的思考。

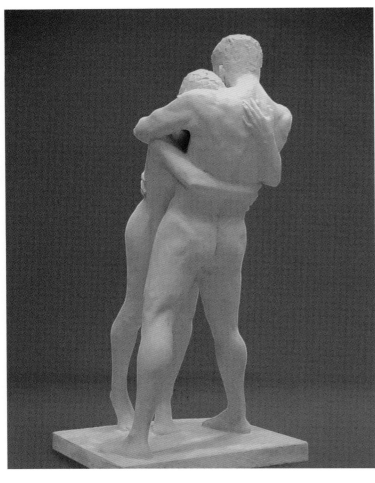

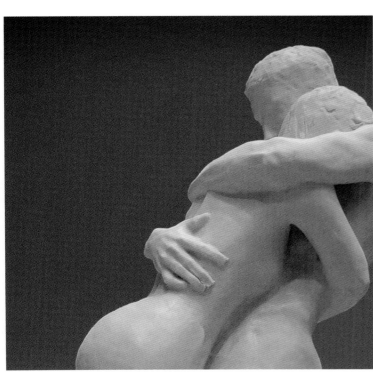

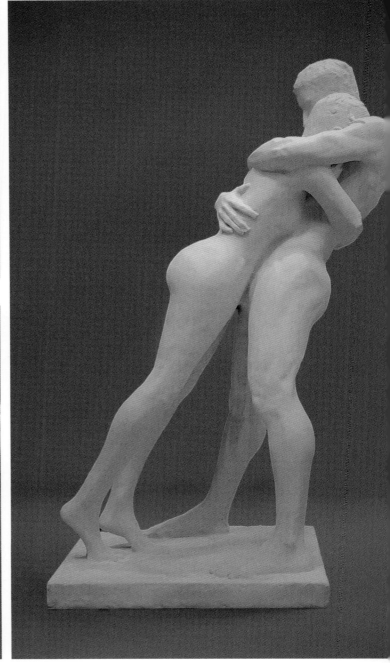

雕塑系　DEPARTMENT OF SCULPTURE　　周敬博　温度　　　　指导教师 – 王轶男

作品以亲情为主题，选取记忆中的爷爷生活中的物品，手套、毛巾、布鞋，运用金属材料和金属焊接等加工方式将物品放大呈现，在大量的焊点堆积成型的过程中体会亲人曾经留下的痕迹和温度，以及这份亲情带给我的思念。

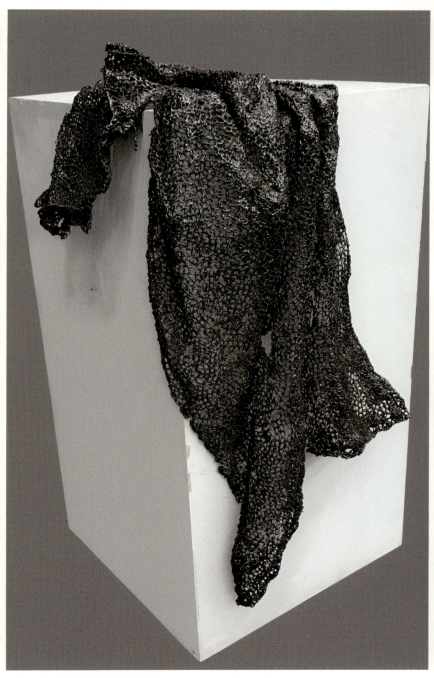

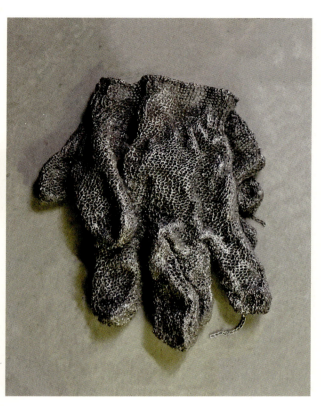

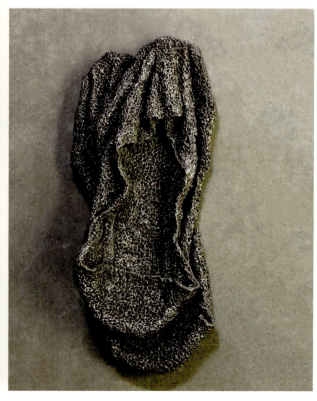

| 雕塑系 DEPARTMENT OF SCULPTURE | 翟书豪　和弦 | 指导教师 – 曾成钢 |

简谐运动是一种很和谐很美的运动，例如呼吸，脉搏，生物的生长过程等，作品旨在通过雕塑的形式将其展现。

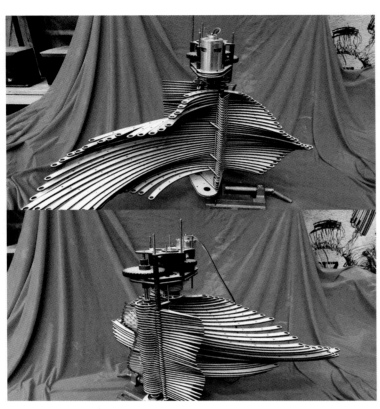
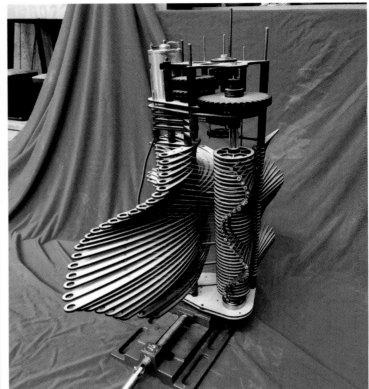